U0102767

作者簡介

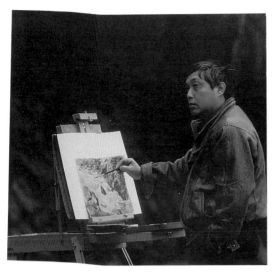

楊恩生

- 廣東、茂名。民國四十五年生。
- 1979年，師大美術系西畫組畢業。
 1985年，師大美術系研究所碩士。

■經歷

1992年11月25日，郵政總局瀕臨絕種哺乳動物郵票四枚之繪圖、設計。

1992年3月12日，郵政總局森林郵票四枚之創意指導。

1992年，全國美展水彩評審。

1992年，交通部郵政諮詢發展委員會委員。由交通部長指名委任，該委員會共計15名委員，多為交通部及郵政單位官員，少數為統計學、電腦、市場學之專家，設計師僅一人。

1991年，溪鳥郵票十枚繪圖。

1990年，台灣特有鳥類郵票四枚繪圖。

1989年，全國美展水彩邀請。

1988-1989年，全省美展水彩評審。

1988-1989年，大專聯招水彩評審。

1988-1990年，私立輔仁大學應用美術系兼任講師。

1985-1988年，私立輔仁大學應用美術系專任講師。

1985-1986年，公共電視「畫我家鄉」繪畫設計。

■現職

華新自然藝術工作室總企劃兼藝術指導。

交通部郵政諮詢發展委員會委員。

■著作

台灣瀕危鳥類水彩畫集（1992）

楊恩生的世界（1991）

不透明水彩／新形象出版（1990）

壓克力顏料／新形象出版（1990）

台灣特有種鳥類水彩畫集／華新麗華公司出版（1990）

亨特水彩靜物畫研究／雄獅出版（1988）

表現技法（上）／東大圖書公司出版（1988）

水彩靜物畫／雄獅出版（1987）

基礎描繪（上）（下）／東大圖書公司出版（1987）

水彩技法／藝風堂出版（1985）

水彩藝術／雄獅出版（1985）

表現技法／藝風堂出版（1985）

西方靜物畫黃金時期研究／（1985）

■收藏

1992年，台北市立美術館。「紐西蘭風光」（Landscape of New Zealand），1991年繪。

「Still Life with Onions」，1979年繪。

1992年，台灣省立美術館。「Light and shadow」，絹印水彩，1982年繪。

「Still Life」，絹印水彩，1982年繪。

水彩靜物 技法研究

楊恩生　編著

■ **得獎經歷**

1990年，Birdpex 90'紐西蘭國際鳥類專題郵票競賽文獻類首獎。（國際性，在國際鳥類集郵者間為專業性之競賽。此種專題比賽為國際間首次出現）

1987年，輔大傑出學術研究成果獎。（校內性）

1987年，教育部文藝創作獎水彩類首獎。（全國性，畫家間之競賽）

1983年，三十八屆省展水彩第二名。（全國性，水彩畫家藉此比賽之優勝而受畫廊之注意或獲得展出、經紀之合約）

1983年，全國青年創作獎西畫類第二名。（全國性，青年畫者間之競賽）

1982年，三十七屆全省美展版畫第一名。（全國性，此比賽之獲獎則可受版畫界之肯定而跨入專業之領域）

1982年，台北市美展版畫佳作。（台北市，地區性）

1982年，全省教師水彩創作獎第二名。（全國性，中學美術教師間之比賽）

1980年，北市教師美展水彩第二名。（地區性，中學美術教師間之比賽）

1979年，師大畢業美展水彩第一名。（學校內，但為國內最受注目的學生競賽，獲獎者多受聘為各高中高職之教席，或獲得畫廊之

經紀、畫展合約）

1978年，師大美術系系展水彩第二名。（同上）

1977年，師大美術系系展水彩第一名。（同上）

■ **展覽經歷**

1992年4月，台南市立文化中心，鳥類水彩畫個展。

1992年3月，國立自然科學博物館「瀕臨絕種鳥類」水彩畫個展。（台灣唯一自然科學博物館）

1991年11月，龍門畫廊舉行第五次個展。（台灣第一流畫廊）

1990年，高雄社教館，鳥類水彩畫個展。

1990年9月，永漢畫廊，大陸風光水彩畫展。

1990年3月，國立自然科學博物館鳥類水彩畫個展。

1990年1月，台北福華沙龍鳥類水彩畫個展。

1989年12月，龍門畫廊舉行第四次個展。

1987年1月，龍門畫廊舉行第三次個展。

1983年，龍門畫廊舉行第二次個展。

1980年，龍門畫廊舉行第一次個展。

■ **通訊地址**

台北市敦化南路1段295巷16號4樓

電話：（02）702-1288

目　錄

緣起

1988 年的九月底，我終於踏上了倫敦維多利亞及艾伯特博物館的石階，懷著一顆忐忑不安的心情，我向櫃台提出了要求，希望進入版畫室(print room)研究古典水彩原作。在往後的十七天裏，除了週六、週日，我完全沈醉在傳統英國水彩原作典雅、亮麗、精緻的風格裏。透過刻意遮掩陽光的百葉窗隙灑落的微光，我逐一審視那些十年來在畫冊裏百看不厭的大師原作。有些只有手掌般大小，至多也不過全紙的四開大，此時必須藉著放大鏡，方能一窺畫中細節。

據博物館裏的研究人員告訴我，只有極少數的學者專家或藝術家來使用此項資源，東方人更是少之又少，他們是第一次見到台灣來的畫家。不禁問起我是在那裏學習英國水彩史，而能對他們館藏的英國水彩瞭若指掌。當我告訴他們我是大學畢業後，由所收集的各博物館所發行的畫冊、專論中自修得的常識時，似乎彼此間的陌生感頓時消失無存了。只要我根據典藏目錄，填了申請表格，服務人員就一車車地將原作整盒地放在我的桌上。每盒或十張、二十張，每幅前後均有無酸的博物館襯紙保護。每當我取出一幅心儀已久的大師作品，總能喚起許多的回憶，像是在某一本書中首次驚艷，初睹風采，又如何繼續追蹤研究這位畫家的背景、生平；而此時，原作竟然赤裸裸地呈現在我觸手可及之遙。隨我正看、倒看、側看甚至由反面看。正看它的原樣，在心中重覆一次原作者的作畫順序，思考他的用色、用筆，採光與構圖；側看以推敲他當年畫此畫時顏料層的厚薄及著色的先後程序。由反面更可以觀察他用的紙張材質。有時，再逐一透光觀察，看看紙張的水印及顏料層的遮蓋性。萬一有不明白之處，還可請服務員通知研究人員來為你解

說，或相互討論，研究室門口的警衛，例行工作是阻擋一般的觀光客，他也不時來到我的後面，好奇地看著這些久未露面的古典名作，或是適時地糾正我的「危險動作」——放大鏡太貼近原作、鉛筆落在原作上（所有白紙、鉛筆以外之物件，包括大衣、手提袋，全都於入口處放在置物架上）或是窗外陽光太強時，他都會神經質地要你調整觀畫方式；畢竟，在沒有玻璃或壓克力保護之下的水彩原作，是極度脆弱易受傷害的。

除了維多利亞及艾伯特博物館，我也抽空去了大英博物館、泰物畫廊；並於 1990 年 10 月再度赴英，除了上述三家博物館外，倫敦北方諾維其的諾福克博物館是畫家柯特曼作品的主要收藏地，而劍橋及牛津大學附設的博物館中典藏的水彩畫也是極富盛名的，尤其偏重於十九世紀中葉拉斐爾畫派的水彩作品。儘管時間有限，在放棄所有旅遊和休息機會下，我仍然收集了超過四百張的原作資料。

回國後，經過三年的整理，始終無法找到適當的出版商，發行此套資料。此次，藉著「水彩靜物技法研究」一書，先行將七幅英國水彩大師原作，透過臨摹的手法，忠實的呈現於國人眼前。

過去我所編著的書，採用了許多不同的國內畫家示範過程。此次，我略改舊制，除了英國原作臨摹示範、個體示範及習作範例外，僅以我個人的靜物畫過程，編成此書的第八章，以別於坊間一般的水彩工具書。我深切地期待這一項實驗性的變革，能為國內水彩教師及學生所樂於接受，而我未來也將陸續地介紹英、美、義等國古典水彩技法給國內關心水彩的朋友。

自序

自十五歲我在梁丹丰老師的畫室上了第一堂水彩的啓蒙課程起，我就深深的迷上了水彩。它那難於掌握、變幻不定的水份及色彩偶然效果，隨時提供了視覺與觸覺上極大的挑戰。隨後在師大美術系受到李焜培、劉文煒兩位教授以及許多愛好水彩的前後期同學們的鼓勵、琢磨，更加深了我對水彩的鍾愛。

然而隨著年歲的增長，我越來越無法滿足於過去對水彩的認知。在高職、大學教書的十年歲月裏，我更體會到國內水彩教學資料的不足，老師只能放一組靜物，請一位模特兒或帶學生去室外寫生，讓學生自行發揮。水彩這項材料的歷史，都無法在教學裏達到傳承的功能，而技法也停留在美式的渲染、縫合或是懷鄉寫實方式的乾筆技法，或是法國、日本方式的平塗疊色，從未有人去深究「水彩本身」的問題，比如：繪畫史中的水彩史、古典水彩畫家傳記、水彩之材料學、水彩之色彩學；德國、荷蘭、法國，尤其英國的水彩技法在不同的時代、不同的繪畫潮流之下所表現出來的水彩特質是什麼？及時矯正國內水彩教學的缺失是必須的，然而若沒有教師與學畫的學生共同投入這項改革，再多的空談也是罔然。在水彩逐漸式微的今日，水彩愛好者應共同努力以創造水彩的「文藝復興」，或水彩的重生。

我個人過去八、九年出版了多本的水彩工具書——水彩藝術、水彩技法、水彩靜物、水彩動物、不透明水彩等，有感於上述諸書中對歐美技法的系統介紹極爲稀少，僅在水彩簡史或欣賞部份採用少數圖例，而這些圖片也是未經圖畫之擁有者授權之下選用的。因而在五年前，我發願要爲中國的讀者寫一本完全合於著作權法的專書，以較多的篇幅深入探討歐美水彩傳統的技法。

因此本書於兩年前即開始著手編畫，先後約聘四位繪圖助理，臨摹英國古典水彩大師的傑作，並拍下作畫的逐步記錄。這些原作，我在英國的美術館均曾一一研究過，當時的筆記、讀畫心得，均轉告臨摹者，使他們能按部就班地遵循古法作畫。我們相信，這樣的製作方式，不但在亞洲屬首次，即使在歐、美，要找到同樣架構的參考書，也極爲難得。

除了古典名作及臨摹外，在局部個體示範部份，我要求示範者將渲染法和重疊法同時呈現給讀者，以免誤導初學者的學習，以爲只有渲染法或縫合法才是最佳的表現法。至於作品範例部分，我將過去五年來作畫時的過程，詳細的拍照記錄，希望能對讀者在水彩靜物創作上有助益。

楊恩生 '93 4.

水彩靜物畫的特質

【壹】水彩靜物畫的特質

在我初學畫時，練習水彩靜物的主要原因是為了它是繪畫入門的基礎訓練，以及大專聯考必考的科目之一。在不知不覺中，我對它產生了一股濃郁的情感，開始為了喜歡靜物而畫它。自此開始，我不斷地研究有關它的一切相關知識已有 12 年的時間，以下分作數項，來與讀者分享。

㈠靜物畫的定義

英文 Still-Life 一詞本身就是一個包含著自相矛盾意義的名詞；「Still」一字有死寂無生命的含義：而「Life」一字具有生命力、活生生的意義。早先在歐洲的繪畫裏，靜物只佔了一個次要或附屬的地位。從喬托（Giotto，1276～1337）開始，畫中原本不為人所注意的靜物，第一次受到和畫中人物一般的重視，自此，靜物畫才逐漸由人物畫的背景裏獨立出來。17 世紀時，靜物畫在繪畫裏佔有很重要的地位，如此持續了兩百年之久。它被視為一個值得畫的題材，更被一些大師所認同。

一般關於靜物畫的定義大體可分成兩類：其一，畫家接近他的主題不需預想，且不需任何非視覺的概念。靜物是眼睛的食糧，卻絕不是心靈的思想。因此，靜物畫的定義此時成為一「組合事物的視覺外觀而不涉及它們所引起的聯想及含義的藝術。」

另一種觀點認為「一個純由物體所組成的

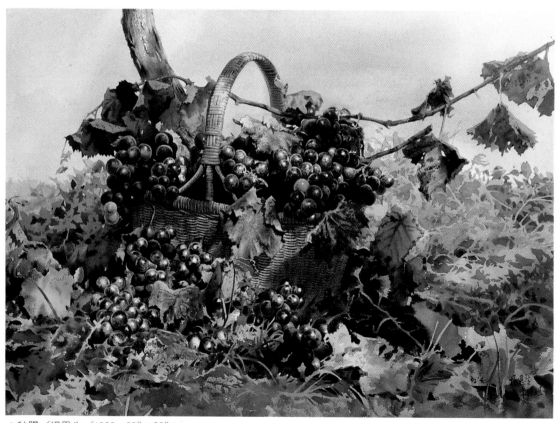

●秋陽／楊恩生／1992，30″×22″。

繪畫形態，不論是什麼知識內容（象徵與否），也不拘是用什麼（壁畫、油畫、水彩），只要它構成一幅完整的繪畫作品，就是一幅名符其實且對藝術史有顯著重要性的靜物作品」。

因此在上述兩項定義之下，靜物畫呈現的是「對非人的靜態事物的興趣，僅只是水果、花卉、蔬菜、已死的獵物、幾片紡織品及日用器皿等，畫家將之轉換成圖畫的方式再現於觀眾眼前」。

然而靜物畫難道不能包括人嗎？只要看一下16、17世紀矯飾主義和巴洛克時代的靜物畫，就足以明瞭人是常常以「靜態方式」出現在畫裏。因此那些有人物出現的風俗畫，若前景有許多「靜物」擺設，仍可算為靜物畫，同理，活著而安靜的動物也可以出現在靜物畫裏。

因此本書採用靜物畫的定義是「一個純由靜止不動狀態的事物（包括人、獸）所組成的繪畫」。

在16世紀矯飾主義的藝術環境中，當完全認知到人以外任何事物也都可以表達成藝術品的時候，藝術評論方始設立。作家覺得有必要用一個名稱來界定這些新的繪畫領域。首先他們只提到風景（Land-Scapes）、動物（Animals）、花卉（Flowers）、水果（Fruit）及實物（Objects）。稍後，義大利語「natura morta」（死的自然）、「natura vivente」（活的自然）及「cosas naturales」（自然的物件）都被提出，用來描寫「靜物畫」。16、17世紀時，「kitchens」（厨房畫）、「Fruit markets」（水果市場）或「All

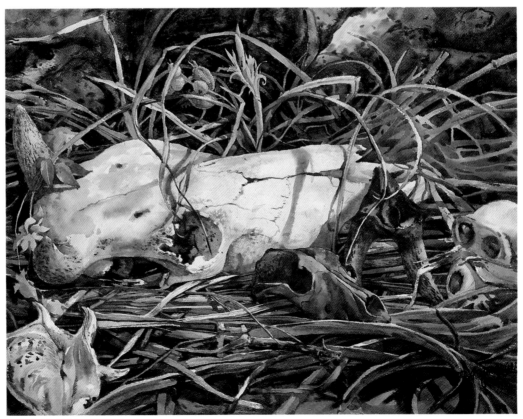

●有牛骨的靜物／楊恩生／1981，30″×22″。

11

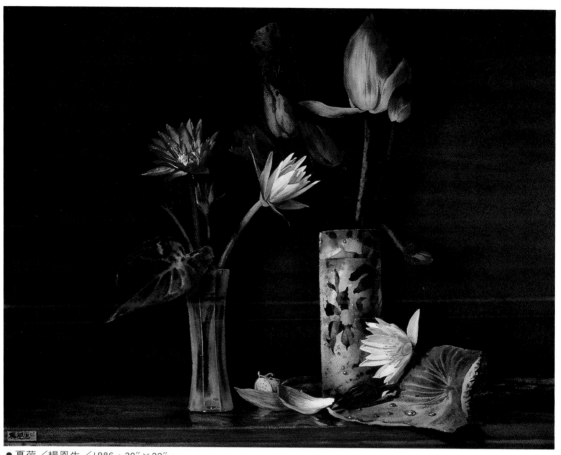

●夏荷／楊恩生／1986，30″×22″。

kinds of Food」（各種食物）也都曾盛行一時，被當作「靜物畫」看待。瓦沙利（Giorgio Vasari，1511～74），義大利美術史家）從古代傳統「cose piccole」中譯出「rhopography」（小物件，small objects），為靜物畫做了更細緻的註腳。另一位藝術史家弗蘭甘（Voren Kamp）對荷蘭繪畫的研究裡顯示，直到1650年，「Vie coye」（被拘捕、靜止的生命）才首度被採用，數百幅靜物畫完成於當時各地的工作室裏，被荷蘭翻譯為「Still Leven」（不動之物），此字後來一直為德語系的國家所沿用。「silent life」（靜止的生命）似乎優美一點，卻不是其本意。「Leven」（生命或自然）僅指「模特兒

」或「活的模特兒」（Model or living model），「still」，當然指「靜止不動」（motion less）。因此Still-leven相對於人體畫（Figures）或動物畫而言，是指畫不能移動的東西之作品。德國和英國則翻譯成「Stilleben」及「Still Life」，而十七世紀義大利相對應的術語則是「Soggetti e oggetti di ferma」（不動的東西及器物）。法國將義大利早期的術語「Natura Morta」譯成「Nature Morte」（死的自然，死的生命），卻暗示了藐視之意。20世紀後期，大家一致通用的則是英文的「still Life」（寂靜的生命），它那無言而寧靜生命的優美內涵表露無疑。

(二)水彩與油畫的比較

　　水彩（Water-Colour）是以水爲溶解劑，水彩顏料能黏附於畫紙上純粹是由於阿拉伯膠的作用。而油彩（oil）是以松節油爲溶解劑，依賴亞麻仁油等材料將它黏附於畫上。由此，若稱水彩爲正確的術語用法（水爲溶解劑），那麼油彩似乎應該改稱「松節油彩」；而水彩亦可改稱「阿位伯膠彩」以與「亞麻仁油彩」（其黏著劑爲亞麻仁油）相呼應。然而五百年來的習慣用語，亦無改變之必要。如此說明，只是讓讀者更加明白水彩的材質。

　　透明水彩的特質是顏料層薄，通常畫在白紙上，由亮至暗地逐層著色。因此它的定義爲「以含有阿拉伯膠的水溶性顏料，利用水爲溶解及稀釋劑，將它畫於紙張上（可爲白紙或彩色紙）或其它基底材料上」。廣義的水彩應可包含不透明水彩及壓克力顏料、染料或將阿拉伯膠以蟲膠代替的一種特殊「膠彩」（與東方日本及中國習稱之膠彩不同），它們可以畫在紙張、陶瓷、牛、羊皮、象牙、打底過的牆壁等任何你可能想像得到的平面上，而效果仍是水彩效果。

　　通常，水彩是由淺至深地逐層著色，然而若顏料裏加入中國白色彩，造成高密度（濃度）及遮蓋性強的功能，也可以如油畫般地由暗至亮描繪。由於水彩畫一般顏料層厚度極薄，以肉眼幾乎看不出它的厚度；任何物體的亮面

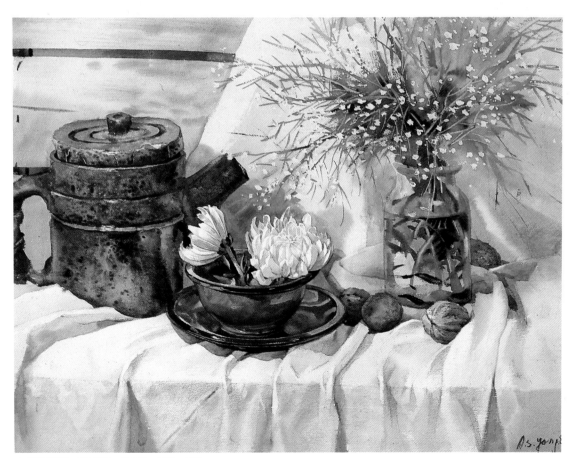

●靜物習作／楊恩生／1984，30″×22″。

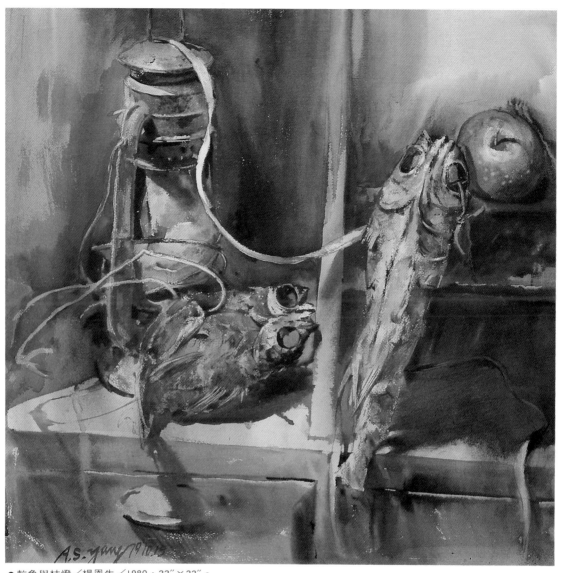

●乾魚與枯燈／楊恩生／1980，22″×22″。

，都是平坦的，只要用稀薄色彩圍繞它著色，留下純白處不畫即可，但是油畫卻必須在底層色彩上厚塗數層高明度的色彩（可能是白），才能做出最亮處。以一個玻璃瓶的反光亮點為例，水彩畫出的亮點，是平面的，圓滑的，但油畫畫出的亮點，卻是具厚度的；但是玻璃瓶本身卻是極度平滑的。因此，多數高明度、質感平滑或細緻如書本、玻璃器皿、金銀器、白紙、白紗等都適合以水彩表現；但如果表面凹凸不平質感粗糙，則油畫表現又優於水彩，如

燒餅、奶油……等。但如果你學會在透明水彩的最亮面，混合一點不透明水彩時，油畫的效果，水彩也一樣表達得出來，而水彩效果，油畫卻未必表達得出來。

過去，我們由於對水彩畫，尤其是水彩靜物畫認知方面不足，導致大多數人認為水彩效果不如油畫細緻，因此極不適於畫靜物畫，最多只能當作入門的練習以及畫家的草圖罷了。如今，我們體認到水彩在單位面積（如一平方公分）中的精細程度，遠超過油畫（過去是將

14

水彩與油畫作品在畫冊裡比較，不夠客觀）。因此，如何以水彩表達出不亞於油畫的效果是極待克服的挑戰。而傳統靜物畫（非現代風格）由於它本身要求精緻，以及細密的質感、色感與亮感，正是學水彩者表現的最佳素材。其實，早在1800年的英國，成百的水彩畫家，就以靜物為其主要的表達工具，他（她）們或鍾情於復古方式，或以實驗精神畫出19世紀當代的風格，越過千幅的水彩靜物靜靜地躺在全球各地的美術館，向我們述說著這些水彩大師努力的成果，絕對不令油畫專美於前。在當時，水彩顏料、紙張都比1750年代有極大的改進，使得畫家們能採用更良質的材料，畫出更好的傑作。20世紀70年代的今日，台灣的畫材，可說是應有盡有，塊狀、錫管狀顏料及手工紙，熱壓、冷壓與粗紋紙隨處可得。比起兩百年前的歐洲，有如天差地別，我們再畫不好，只能怨自己知訊不足，努力不夠了。

水彩畫者的態度，也值得檢討。若仍當他是一種入門工具，考試手段或是抒發情緒的過程，當然畫不好水彩。我們需要對它投入無比的關心、熱愛，拋棄畫速寫的態度，而以創作一幅作品為目標；研讀水彩史，由古代名作裡追尋新的靈感，實驗不同的紙張、顏料，有朝一日，你自然會畫出自我風格的水彩傑作。

(三)水彩與色彩練習

由於水彩乾燥迅速，塗色手續簡便，因此它是色彩練習不可或缺的工具。不論純美術或應用美術，色彩學的課程都可考慮使用水彩（包括透明水彩、不透明水彩、廣告顏料）。

舉例言之：

1.當色彩學談到補色時，如何在水彩裡實地表達呢？

2.色彩學談到使用三原色、純色作畫的優點，談到色相、明度與彩度的關係時，水彩確是立即實驗的最方便工具。

3.色彩學並未涉及色彩褪色、色彩的不透明度、色彩的染色性等，也都得靠實地運用水彩顏料來試驗，才能得到正確的結論。

我們可以在柳丁、橙子的暗面，以灰紫色渲染，使亮面的黃、橙自然地流下，而與灰紫色產生紙上混色的柔和效果。混合後的灰棕，部分帶橙，部份帶紫，使你畫的水果既有固有色，又能利用補色效應凸顯主題。

但是若將黃、橙與紫色平塗並置時，柳丁豈不被一切為二了嗎，無法符合實際的質感與量感。若將黃與紫在調色盤混色後所得的均勻灰棕、灰褐用來畫柳丁暗面，柳丁豈不霉爛了嗎？

(四)水彩與觸覺表現

水彩顏料透過筆毛、筆桿，將紙張的抗力傳到畫者的手指，這一過程，十分微妙，遠超過鉛筆硬筆尖所傳來的效果。軟毛的水彩筆傳達上來的觸感，即使閉起眼睛，也能感受得到，比如：顏料的稀薄或濃稠、紙張表面的粗糙或平滑、水份與紙張的吸附關係、筆毛本身的含水能力及彈性，每一項均在瞬間透過手指傳入大腦。我個人以為，一位技巧好的水彩畫家，他那靈活的用筆、豐富的色彩調配、大多數靠的是異於常人的繪畫觸覺，有賴於眼的只是辨認色彩而已。

(五)水彩高效率的特質

基本上，水彩仍可算是一種速成工具，時效短、立即乾，色彩豐富，既可做純藝術上的創作，更適於商業美術上精密插圖的表現。疊

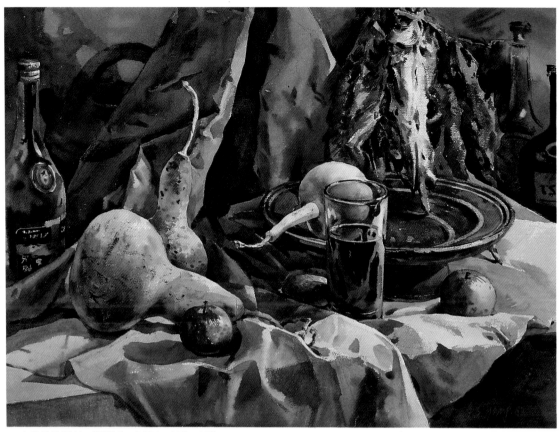

● 有魚乾的靜物／楊恩生／1983，30″×22″。

色或修改迅速、方便，300 g／m²的水彩紙，均可直接利用電子掃描分色製版。精緻的小幅畫面更利於印刷時的「低失真度」（縮小比例太大時，原作效果會失真）。以上種種足以解釋如今藝術界與工商業對水彩的依重程度。

㈥水彩材質之美

水彩畫，依材質而言，自有其獨特的面貌。

1.顏料層極薄，可以極度的寫實而不擔心筆觸會誤導觀衆的亂眞感。

2.水份流動，造成多種偶然效果，極難再度複製。

3.色彩較沈穩、優雅，無法表現如油畫般的厚重、艷麗，但加入不透明水彩即可。

4.筆觸可極細密，00000 號小筆畫出的細條遠比油畫同號筆爲細，因水彩爲水溶性材質，其延展性，遠比油質材料爲佳。

5.快乾，但乾後再疊色時，底色會溶化，往往造成初學畫者的大忌。試著用蟲膠配色，即可徹底改變此項缺點。

6.過去水彩保存上的諸多質疑，目前已由於畫材的改良及畫家與收藏家的謹愼使用與保存，均已蕩然無存。

綜合上述觀點，讀者可以明白，水彩絕對是一項完全獨立，具備優良特質的畫材。水彩靜物畫既是繪畫入門的途徑，也是敲開專業水彩畫家領域的一項必經之路。過去縱然「畫水彩靜物者衆」，專精者卻如「鳳毛麟爪」。歐美水彩畫壇對水彩靜物畫之重視，足以做爲中國水彩畫家的借鏡。

水彩工具與材料

【貳】水彩工具與材料

　　已有太多的水彩工具書談到水彩的工具與材料。在此便不多做敍述，或許留待未來「水彩材料學」專書再作探討。

　　現在僅將我個人作畫慣用的工具列舉於後，以供參考。好的材料，自然能輔助你完成佳作。若用次級的材料，實在是得不償失。每一幅 56 × 76 公分的畫，即使用全世界最好的畫材也不要五、六百元，難道你所花的時間，還不值此數嗎？

● 牛頓專家用塊狀顏料木盒組（色表爲自製）。

● 水彩專用輔助劑。由左至右爲：牛膽汁、阿拉伯膠、準備膠、無色留白膠、留白膠、蟲膠、水彩黏結劑、不透明水彩保護層。

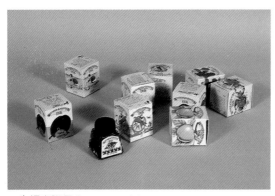

● 牛頓蟲膠墨水。

● 裝水的筆洗。

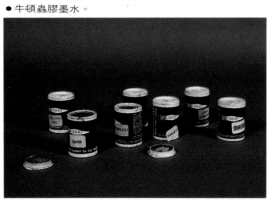

● 水彩專用顏料粉（已停產）。

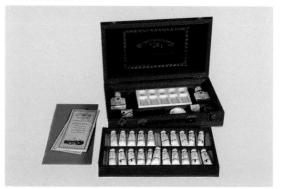

● 牛頓專家用錫管裝顏料木盒組。

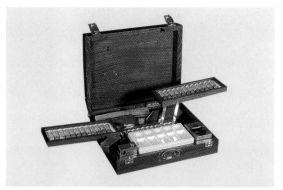

● 林布蘭特專家用錫管裝水彩顏料木盒組。

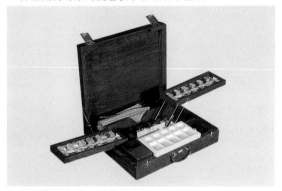

● 林布蘭特專家用塊狀水彩顏料木盒組。

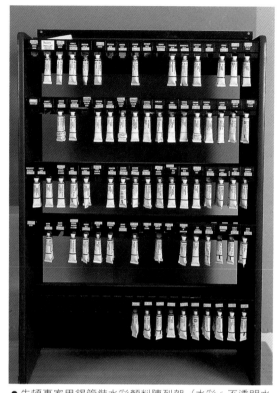

● 牛頓專家用錫管裝水彩顏料陳列架 （水彩、不透明水彩均可上架陳列）。

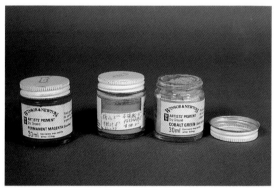

● 牛頓專家用色粉，可調製成任何顏料。

● 林布蘭特手繪專家用水彩顏料色卡。

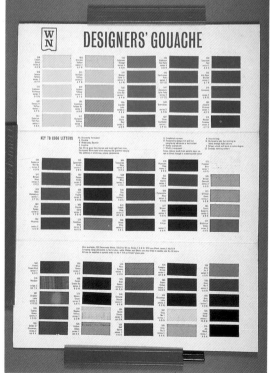

● 牛頓手繪色卡。 （專家用透明及不透明水彩）

● 義大利金屬塊裝顏料空盒。（安放自製水彩顏料或錫管狀顏料）

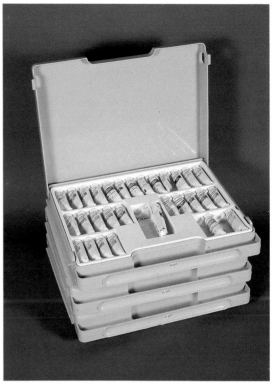

● 牛頓專家用塊裝水彩顏料裝在林布蘭特的貯存木櫃中。

● 牛頓專家用不透明水彩顏料組。

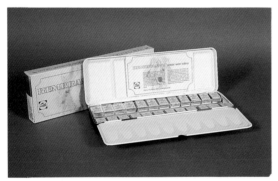

● 林布蘭特專家用塊狀顏料盒。

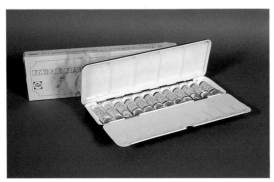

● 林布蘭特專家用錫管裝顏料盒。

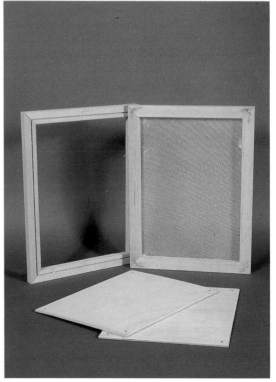

● 造紙的手工抄紙模（濾網）。

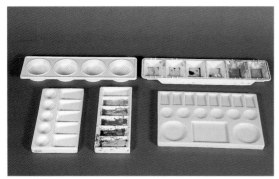

● 楊恩生常用的水彩調色盤。以瓷質為佳，既不染色，
又不傷筆，塑膠製者易染色。

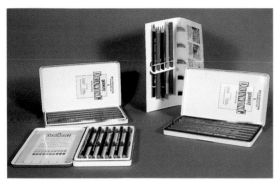

● 各型鉛筆。

● 有小型延伸銀幕的幻燈機（135正片）。

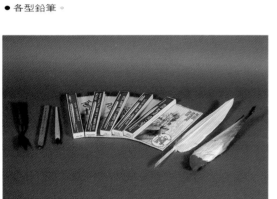

● 刮刀、扁鉛筆、沾水筆、羽毛筆（畫線條）及翅刷（
刷除橡皮屑）。

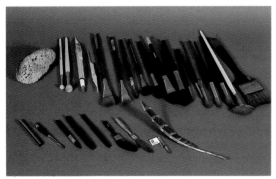

● 作者常用的畫筆。

● 投影機。

● 無酸裱畫膠帶。

● 紙樣（英國 Falkiner 紙行發售，全球高級水彩紙樣，包括英、法、德、荷、印度、美國機器紙及手工紙，白紙及色紙）

● 襯紙切刀。

● 紙樣。

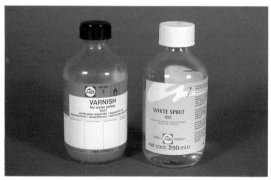

● 水彩保護層及稀釋劑。

● 幻燈機（135 正片）。

● 閃燈測光錶。

● 桌上型畫架。

水彩静物常用色卡

【參】水彩靜物常用色卡

色彩	中·英文名稱	色彩	中·英文名稱
	Winsor Yellow 薀莎黃		Cadmium Red 鎘紅
	Aureolin 光環黃		Vermilion 朱紅
	Chrome Yellow 鉻黃		Winsor Red 薀莎紅
	Gamboge 藤黃		Permanent Rose 耐久玫瑰紅
	Aurora Yellow 黎明黃		Cyanine Blue 氰藍
	New Gamboge 新藤黃		Viridian 靑綠
	Chrome Deep 深鉻黃		Olive Green 橄欖綠
	Cadmium Yellow 鎘黃		Sap Green 樹綠
	Indian Yellow 印度黃		Hooker's Green Light 淺胡克綠
	Cadmium Yellow Deep 深鎘黃		Hooker's Green Dark 深胡克綠
	Cadmium Orange 鎘橙		Winsor Green 薀莎綠
	Bright Red 亮紅		Prussian Green 普魯士綠
	Scarlet Lake 猩紅色		Naples Yellow 拿波里黃
	Rose Carthame 玫瑰橘		Raw Sienna 黃赭

● 製作：劉麗君

24

色　彩	中·英文名稱	色　彩	中·英文名稱
	Rose Madder Alizarin 暗玫瑰紅		Permanent Blue 耐久藍
	Crimson Lake 深紅		French Ultramarine 法國紺青
	Alizarin Crimson 茜草紅		Antwerp Blue 安特衞普藍
	Alizarin Carmine 茜草洋紅		Winsor Blue 蘊莎藍
	Carmine 洋紅		Burnt Sienna 岱赭
	Rose Dore 金紅		Light Red 紅赭
	Rose Madder Genuine 純玫瑰紅		Brown Madder Alizarin 茜草棕（棕紅）
	Cobalt Violet 鈷紫		Burnt Umber 焦赭
	Mauve 鮮紫		Warm Sepia 暖深褐
	Winsor Violet 蘊莎紫		Vandyke Brown 凡戴克棕
	Purple Lake 紫紅		Sepia 焦茶
	Manganese Mineral Blue 錳藍		Davy's Gray 大衞灰
	Cobalt Blue 鈷藍		Payne's Gray 派尼灰
	Cerulean Blue 天藍		Cobalt Turquoise 土耳其鈷綠

● 有兔骨的靜物／楊恩生／1978．30"×22"。

水彩的基本技法

【肆】水彩的基本技法

縱使水彩技法由於水份多寡或著色方式不同而呈現繁多的面貌，然而仍可依據它們間的共通性及差異性，將水彩畫技法分為下列數種，雖不能各法不漏地完全涵蓋，卻也能藉此略窺水彩技法之基要原則。

(一)平塗法

這是以相同的含水量(濃度)，將顏料平順地塗展於紙上的方法；不需漸層變化，要求色彩盡可能地均勻。使用大型扁筆，畫面稍微垂直，將會更易平整。

(二)渲染法

這是在畫面仍未乾燥時，將顏料染於紙上，藉水份自然擴散的技法。可以先在紙上塗一層清水，再染；亦可於畫面第一層顏料未乾時，立即染上第二層顏料（通常稱做濕中濕技法 "Wet onto Wet"）。渲染效果容易討好，卻不易控制筆觸的外形；不同層次的濕度關係也極難掌握。通常是由淺至深，由稀薄至濃稠逐步地染，以免出現不必要的水漬。

(三)重疊法

即每一層顏料完全乾燥後，才疊上次層顏料的技法。

著色程序也是由淺至深，且需挑

● 平塗法範例。

● 渲染法範例。

● **重疊法範例。**

選透明度高的色彩置於上層，才能顯出豐富的重疊效果。最忌底層色彩八、九成乾時就迫不急待地疊色，或是疊色時筆觸猶移拖延，使底層色彩溶化造成畫面灰濁。

㈣縫合法

這是將平塗法或渲染法分區地著色，不同物體，則劃分不同區域著色；有點類似拼圖，有時為了兩色區間不致相互流染，會保留一條細縫，這也是縫合法名稱的由來。

㈤乾筆法

筆中含水少，多以側鋒而非中鋒皴擦紙面，使顏料僅附著於紙面突起處，而紙面凹處完全空白，所顯現的飛白效果即稱乾筆效果。乾筆法適於強調粗糙質感，然而做得過度卻易使畫面灰濁、僵硬，失去水彩的「水份」效果，而偶然趣味也喪失無存。

㈥壓印法

這是以表面粗糙（光滑亦可，但較不易控制）但能稍存水及顏料之物，沾上顏料，如圖章般轉印於畫紙上的技法。例如天然海綿，適於表達牆壁或海礁石質感。壓克力片或塑膠袋雖屬表面光滑物，但仍可做出偶然效果。

其他技法繁多，不及備述。由於它們只屬於特殊技法範圍，本書不予列入。讀者不妨自行研究、實驗。

● 縫合法範例。

● 乾筆法範例。

● 壓印法範例。

29

◆水彩的運筆

過去一般的水彩工具書，並沒有介紹到水彩的用筆，然而筆觸正足以表達畫者個人的性格、作畫當時的情緒及賦予對象的特質。正確與純熟的用筆絕對可以輔助畫者成功地表達他的意念。不同的筆觸——運筆時的動作、速度，所表現出來的效果便截然不同。以下為我個人平日上課作畫時常用的運筆方式，供讀者參考：

⑴**筆腹朝外**：筆腹水多，使其朝外時，會造成圓潤柔和的外圍效果。

⑵**筆尖朝外**：筆尖顏料多，使其朝外時，會造成銳利的邊圍效果。

⑶**全用側鋒**：完全運用筆腹及筆尖之間的筆毛，在紙上拖動，只與紙的表層凸起處接觸，此法較易造成枯筆或乾筆效果。

⑷**全用中鋒**：即完全運用筆尖在紙上描繪；由於筆尖色彩較濃，又容易與紙的凹處接觸，因而較多顏料會黏著於紙上。

⑸**完全用乾筆**：完全以較乾的筆觸接觸紙面，可顯現粗糙的質感。

⑹**使用海綿筆**：小海綿球附著在筆桿尖端，適於表現粗糙的壓印效果，小而容易控制。

⑺**使用扇形筆**：以水彩專用之扇形筆，可畫出呈放射狀的接近規則的筆觸，非常適於描

●筆腹朝外技法。

●筆尖朝外技法。

●全用側鋒技法。

●全用中鋒技法。

●完全用乾筆技法。

●使用海綿筆技法。

繪草叢、樹葉；若長距離拖動，更可畫出整齊
的排線，有時可用來畫道路、人物的頭髮。

(8)**使用羽毛筆**：利用雁鴨目飛行羽製成的
羽毛筆，可當沾水筆用，畫出軟毛筆無法達到
的效果。例如尖細的草叢。

(9)**使用扁筆**：有一類扁筆，筆尖邊緣較圓
，儘以筆尖沾少量顏料，即可畫出複雜的點狀
筆觸。

(10)**長線條的拖動**：使用形狀如刀或馬尾的
筆，可以吸附較多的顏料，適合畫長距離的線
條，而不致中途顏料用盡。

● 使用扇形筆技法。

● 使用羽毛筆技法。　　　　● 使用扁筆技法。　　　　● 長線條的拖動技法。

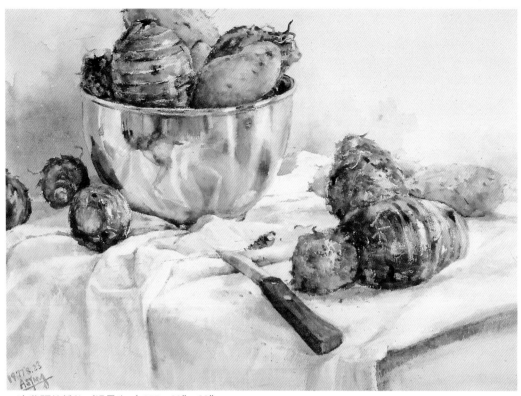

● 有芋頭的靜物／楊恩生／1977，30″×22″。

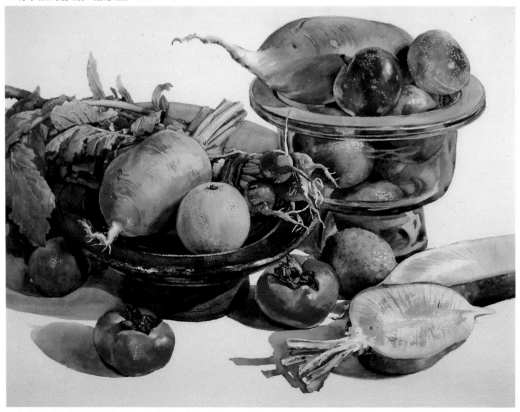

● 蔬果習作／楊恩生／1980，30″×22″。

古典大師
水彩静物技法

【伍】古典大師水彩靜物技法

㈠有陶罐、咖啡壺及籃子的靜物／漢特

　　威廉・亨利・漢特（Willian Henry Hunt, 1790～1864）是英國十九世紀水彩靜物畫最傑出的代表畫家。他從小就罹患小兒麻痺，由於不良於行，又受到母親鼓勵，喜歡塗鴉，而決定走上畫家的職業。他的啟蒙老師是瓦爾利（John Varley），稍後在皇家學院學畫，也在蒙諾醫生(Dr Thomas Monro, 1759～1833)的畫室臨摹古代大師的水彩原作。1814年在老水彩協會(OWCS)開第一次個展，展出了將近800幅的作品。漢特的水彩靜物畫獨樹一幟，首創在塗過混合了阿拉伯膠的中國白（Chinese White）的紙上作畫。中國白問世於1830年，為的是取代含毒性的鉛白，遮蓋力也較強。由於漢特使用它，使水彩作品的技巧與表達層面能直追油畫，在精緻度上已毫不遜色。其次，漢特採用細密的小點，以單一色彩逐層點描，與四十年後法國新印象主義以及廿世紀初始發展成熟的網點平版印刷術有極為接近的效果。因此我們不能不承認他的確是位才氣縱橫的水彩畫家及技法的開拓者。

　　「有陶罐、咖啡壺及籃子的靜物」是漢特早期的水彩作品，大約畫於1825年，並不是以他具革命性的中國白打底技法畫成的。仍是在白紙上用傳統的重疊技法繪畫，只不過在畫中最明亮處加一點白色而已，其實大部份的純白仍是留白的。這幅畫尺寸為17×25公分，原為藝評家羅斯金收藏，被歸在初期系列裏，現藏於牛津阿許莫倫博物館（Ashmolean Museum）。羅斯金「作品集」第廿一冊，第182頁裏有如下的記載：「編號尺59，是一幅威廉漢特所繪的陶製水罐習作，把它和達文西的另一幅習作（編號58）擺在一起，是為將古典畫的完美與現代作品的不完美作一對照。漢特此畫的草率可能由於它只是一項「功課」或是為了「市場需求」；然而畫中咖啡壺和棕色壺畫得那麼逼真，物體固有色和反映色完美得幾乎無法再讓後人超越。所有的學生都應該儘快地臨摹這個咖啡壺……」。由這一段話不難明白十九世紀最有份量的藝評家羅斯金的觀點。臨摹，在十九世紀初的三十年，是唯一較佳的學習水彩的方法。不是每一位初學者都有幸能臨摹原作，他必須在博物館或收藏水彩原作豐富的老師那兒，才能一窺原作的真貌。就寫實的角度而言，儘管在倡導自由創作的今日，我們仍然認為透過臨摹，不失為初學者入門的一項絕佳途徑。只要你願意臨摹，也能得到同原作一樣清晰的印刷品，就不需要到歐美博物館，而可以在自己家中舒適地邊研究、邊學習了。

　　傳統的英國式重疊法，每一層色彩須待前一層色彩完全乾燥後才可疊色，筆觸須肯定，下筆要迅速，以避免底色溶化而與上層色彩混成濁色。一般而言，這是難度極高的一種表現方式，下筆須沈穩，預先要考慮周到。然而，我個人以為，此幅畫仍是本書所有範例中最淺易的，因而將它放於最前的篇幅。

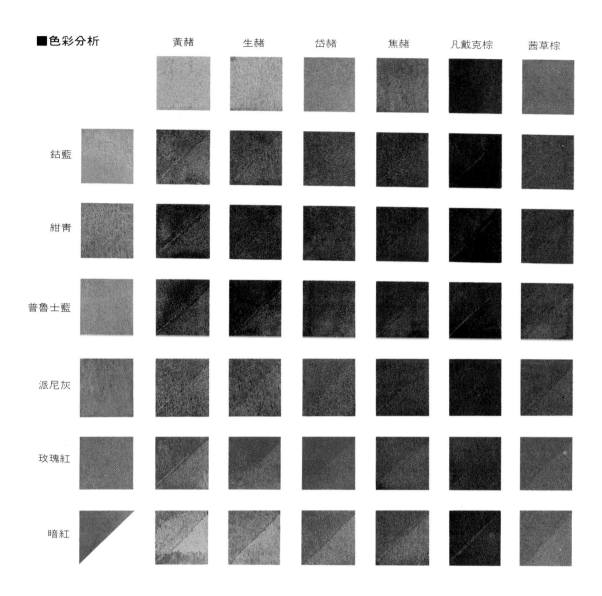

黃赭　生赭　岱赭　焦赭　凡戴克棕　茜草棕

鈷藍

紺青

普魯士藍

派尼灰

玫瑰紅

暗紅

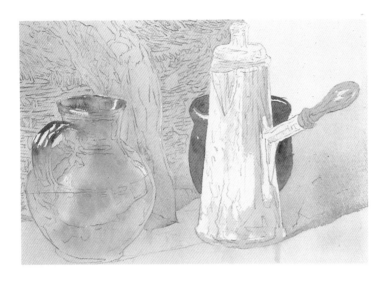

■臨摹示範：有陶罐、咖啡壺及籃
子的靜物

①背景部分以岱赭、焦赭畫出，後方籃
子的底色以生赭、黃赭描繪；以安特衛
普藍調普魯士藍作藍布的底色；咖啡壺
後方的陶罐以岱赭加少許印地安紅打底。

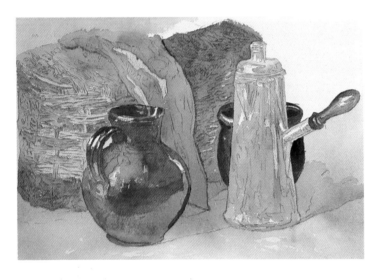

②繼續以岱赭、焦赭疊出背景的底色，
並局部保留第一次所繪之底色。用生赭
、焦赭以重疊筆法畫籃子的第二次色；
以焦赭調凡戴克棕描繪陶罐的較暗面，
紺青調普魯士藍及少許玫瑰紅畫布的中
間調。

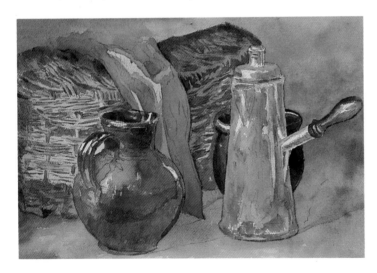

③仍以岱赭、焦赭以小筆觸加強地面的
質感，以普魯士藍用漸次的手法逐漸加
深背景、用愈來愈濃的普魯士藍調少許
玫瑰紅描繪藍布，焦赭、生赭畫籃子的
細部。

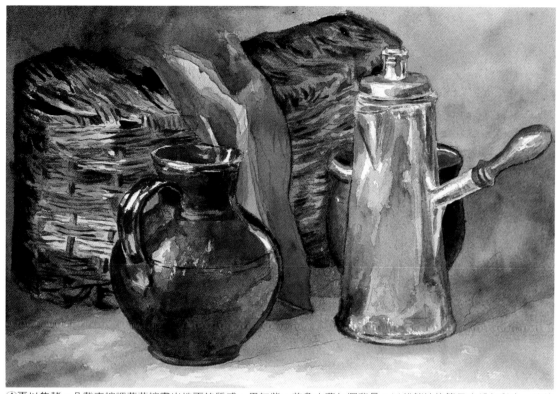

④再以焦赭、凡戴克棕調茜草棕畫出地面的質感，用灰紫、普魯士藍加深背景；以岱赭渲染籃子來增加彩度，並使用焦赭、凡戴克棕刻畫細節。陶罐的暗影以灰紫、焦赭、凡戴克棕描繪。普魯士藍繪藍布靠近邊緣的地方。

■局部示範

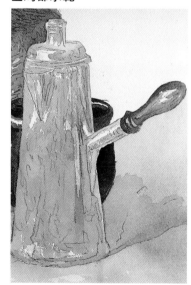

①以岱赭、焦赭畫出壺的棕色反光及把手的底色。用紺青調普魯士藍作咖啡壺的灰藍底色，並以焦赭繼續加強把手。

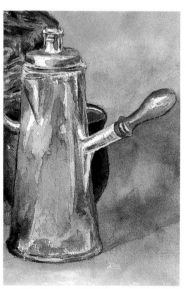

②再以紺青調少許玫瑰紅與普魯士藍繪壺的中間調，灰紫畫把手的灰色調部分。以派尼灰調普魯士藍描畫壺側及底部較暗的部分。焦赭、凡戴克棕描繪把手的細節。

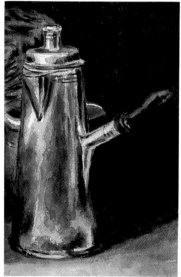

③以普魯士藍調派尼灰及少許暗紅畫壺身的暗面。凡戴克棕畫把手。以較濃的普魯士藍混派尼灰描繪壺的最暗處。

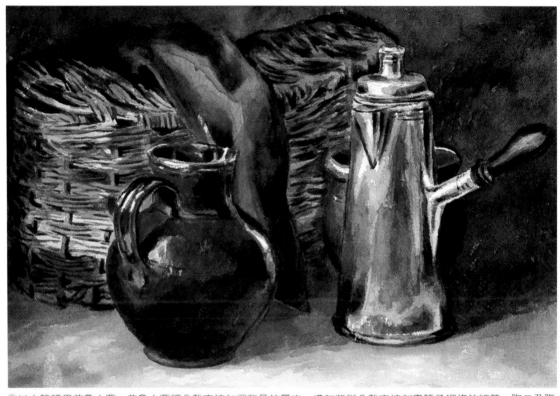

⑤以小筆觸用普魯士藍、普魯士藍調凡戴克棕加深背景的層次，濃灰紫與凡戴克棕刻畫籃子柳條的細節。陶口及腹部的暗處使用凡戴克棕加暗紅。布凹陷處的暗面以普魯士藍用重疊的小筆觸繪出。

■局部示範

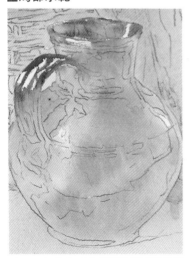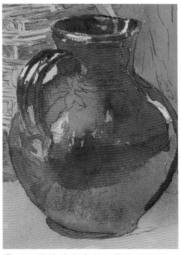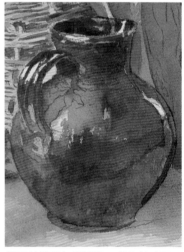

①陶瓶的底色以鈷藍調玫瑰紅與岱赭、焦赭在紙上混色描繪，並留下最亮面的反光。

②以灰紫描繪壺底的灰藍反光部分，並以岱赭、焦赭、凡戴克棕上陶瓶的第二層底色。

③用較濃的灰紫畫瓶口部分的暗面。

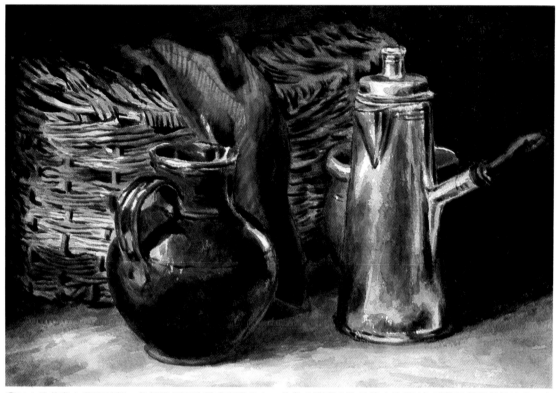

⑥以少許普魯士藍調岱赭、焦赭將地面的質感表現出來。普魯士藍調少許凡戴克棕與暗紅畫籃子與背景最暗處。布上的花紋及陶罐的質感用普魯士藍以小筆觸繪出。作品完成。

④以乾筆用灰紫做出壺的中間調部分的暗面。

⑤以濃灰紫與凡戴克棕加深瓶底色澤。

⑥以小筆觸用凡戴克棕做出陶瓶表面粗糙的質感。

㈡有瓜、葡萄和其他水果的靜物／朗斯

　　朗斯(George Lance, 1802～64)是海頓(B. R. Haydon)的學生，也曾在皇家學院學畫，主要是用油畫來表現花果及靜物，並擅於畫肖像與歷史畫，用色艷麗。Beanmont鼓勵他畫靜物畫，1839年曾在巴黎擁有一間工作室。他的水彩畫僅是油畫的翻版，與油畫的構圖極為接近。

　　「有瓜、葡萄和其它水果的靜物」是1850年的作品，36.8×47公分，現藏於倫敦維多利亞及艾伯特博物館(P.31, 1954, Neg. GB3122)，是由畫家的孫女Miss Ada Lance所捐贈。由這張畫我們不難看出一位油畫家以輕鬆的心情來畫水彩、或是水彩速寫的態度。此畫的技法是屬於重疊法，然而用色却遠遜於他自己的油畫。在維多利亞博物館及比利時的博物館，筆者有幸得以看了幾張他的靜物油畫作品，色彩極為炫麗，相較之下，此幅畫真的只能說是「淡彩速寫」了。我在書中列入此畫，目的是使初學者透過淡彩逐層疊色，能學到水彩畫的正確著色程序—由淺至深，當然偶爾在深色上染一點淺色也無妨，但需為透明度高的淺色。

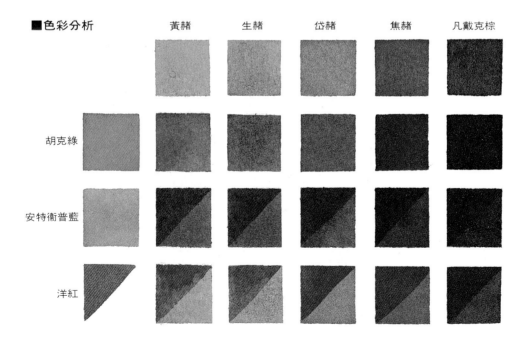

■色彩分析　　黃赭　　生赭　　岱赭　　焦赭　　凡戴克棕

胡克綠

安特衞普藍

洋紅

■**臨摹示範：有瓜、葡萄和其他水果的靜物**

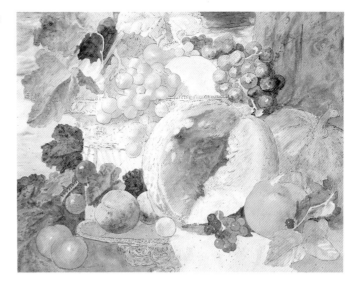

①整幅畫以較淡的紺青、黃赭、岱赭及鉻黃平塗或渲染第一層底色。

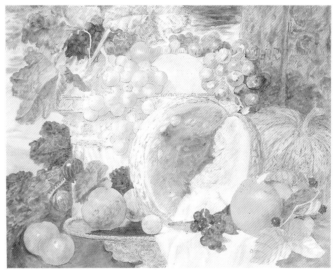

②將各種物體的固有色，以重疊法繼續疊上固有色並增加立體感；葡萄仍以岱赭、焦赭來加強中間調的底色。左邊的葉片脈絡以稍乾筆觸用橄欖綠、樹綠描繪。

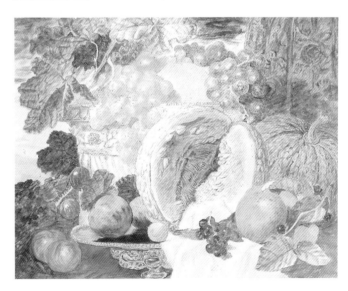

③以黃赭、生赭、岱赭與焦赭更進一步描繪後方窗帘與南瓜的剖面及葡萄的中暗調層次。以岱赭、焦赭增加葉面的層次及降低明度。

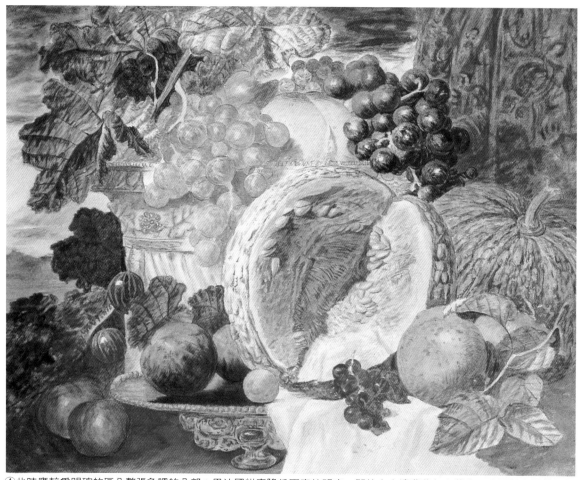

④此時應較爲明確的區分整張色調的分部；用法國紺靑降低天空的明度，開始在右邊葡萄加上紫色。金屬盤上雕花的細節與南瓜上的紋路，都應仔細描繪。

■局部示範

①以鉻黃、生赭畫出樹葉的第一層色彩。在染過一層清水後，以鎘黃、瀘莎綠渲染出葡萄的中間調子。

②以鎘黃加少許檸檬黃畫出樹葉的第二層色彩；使用較乾筆觸，並將明、暗面劃分出來，染一點天藍在葡萄的受光面。

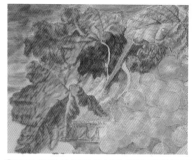

③葉子帶綠的部份用胡克綠調黃赭局部疊出，再用岱赭加強葉脈；每顆葡萄先逐一塗水再描繪，並將其中間調部分以印地安黃加少許胡克綠畫出。

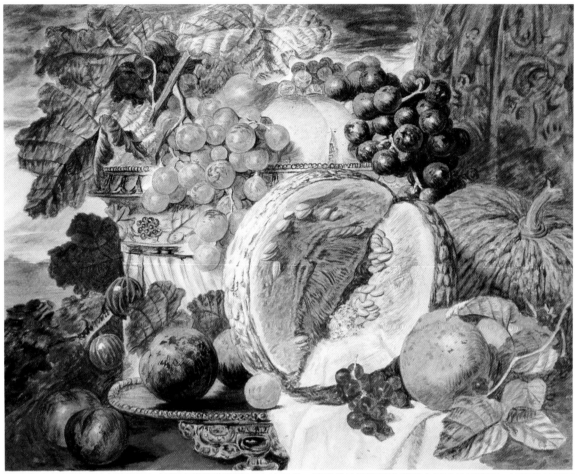

⑤修飾各處細節；以少許洋紅加岱赭表現紫葡萄暗面中的反光；用重疊的筆觸將焦赭畫在窗簾的最暗面，以稍乾的筆觸將各種物體的固有色疊在其中的最暗面或物體上之斑紋。作品完成。

④以焦赭調少許洋紅仔細刻畫葉脈；將整串葡萄塗水染上較乾的天藍及橄欖綠之筆觸。

⑤用深褐調洋紅畫葉子的最暗處，以黃赭、深褐畫綠葡萄的暗調子，並局部染以較淡的胡克綠。

(三)盔甲習作／柯特曼

　　柯特曼（John Sell Cotman, 1782～1842）生於英國中部Norwich，於1798年到倫敦蒙諾醫生（Dr Thomas Monro, 1759～1833）的畫室學畫。1806年返回故鄉，於1811年成為Norwith藝術學會的主席。他典型的作風是將畫面劃分為若干區域，分別平塗上不同的色彩。作品看似古拙却能營造出一股雄偉、充滿力感的特色。他的題材以風景、建築及海景為主。綜觀英國水彩史，他的風格極為獨特，看似平實，却蘊含無上的結構、賦彩之境界。初學者透過柯特曼將自然簡化成色區的手法，以平塗技法作畫，不必擔心水份不聽使喚；僅需注重整體空間、明暗、色彩計劃等掌握全局的工作，不必拘泥於細節與技巧，是非常值得研究的一位英國大師級水彩畫家。溫莎牛頓學生級的水彩用的正是「Cotman」作為商標。柯特曼有兩個兒子都畫水彩畫，其中老大Miles Edmund Cotman的風格與他最接近。

　　「盔甲習作」為柯特曼1832年的作品，現藏於倫敦北方Norwich城Norfolk博物館。原作尺寸36.5 × 52.7公分，目前館藏編號217947。柯特曼極少畫靜物，大概由於他自覺將畫面分成塊狀平塗著色的手法，並不適於表現靜物的質感之故。因而在他出生的小城Norwich收藏的少數幾張水彩靜物倒成了稀世珍品。這幅接近全紙4K的畫，在同時代其他畫家的靜物作品裏是少見的大。暗色調，在水彩畫裏是最難表現的；渲染法畫出的整片濃褐色或藍紫色，即使濃淡有序仍是死寂無生趣；然而若似重疊法多次地疊色，筆觸間交替層疊或閃避，所造成的效果是一片厚實稠密却會流動的氛團。

　　筆觸是重疊法裏最重要的一環，既要肯定有信心，又要活潑不失穩重；先後層疊的色彩，也要考慮得當，以免色彩灰濁；下筆要快，筆鋒、筆腹交替運用，却又能顯現出作畫者的獨特風格。

　　然而，重疊法絕不是塗改法，兩者效果截然不同。

■色彩分析

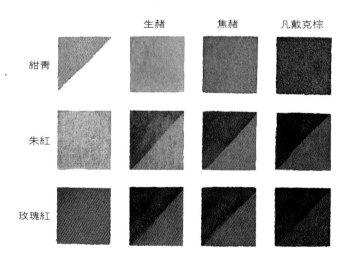

■臨摹示範：盔甲習作

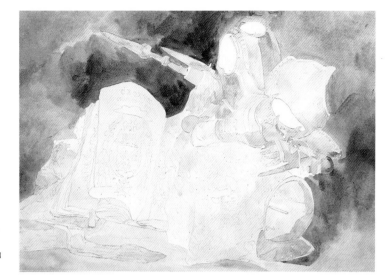

①整幅畫以棕色調為主，用生赭、
焦赭、凡戴克棕等畫背景的底色；
調淡的黃赭畫書頁的底色；鈷藍加
玫瑰紅及少許岱赭作盔甲的底色。

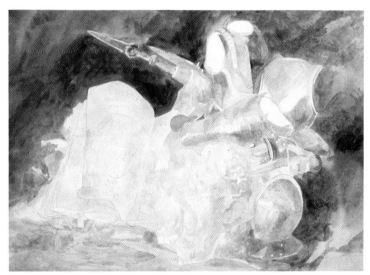

②繼續以乾疊的筆觸，將焦赭、凡
戴克棕、凡戴克棕加一點淺胡克綠
畫景。

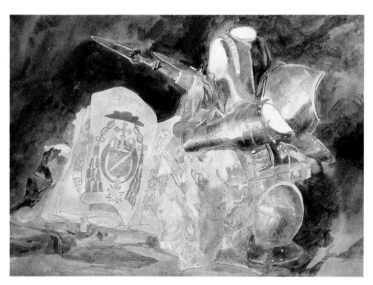

③以焦赭、凡戴克棕、焦茶加深背
景。

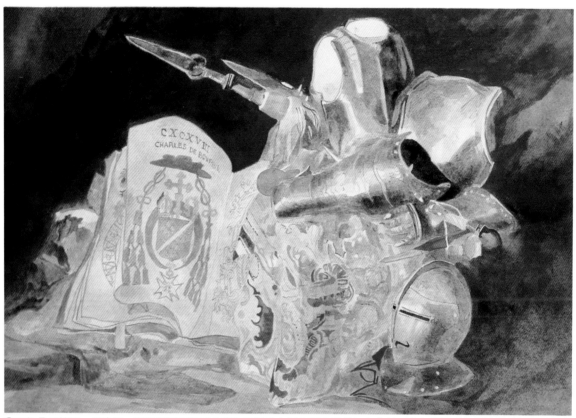

④以乾疊的筆觸，用朱紅、玫瑰紅與不透明之鎘紅相混畫布面上顏色濃的紅色條紋。朱紅與玫瑰紅調淡畫布面的淡色條紋。以鎘橙調玫瑰紅及不透明之鎘紅畫背景紅色，再疊上焦赭及凡戴克棕。

■局部示範

①以鈷藍調玫瑰紅與岱赭在紙上混色做為盔甲的基調。

②以同色系的灰紫、生赭、焦赭加重盔甲的顏色。

③繼續以灰紫、焦赭加深盔甲。

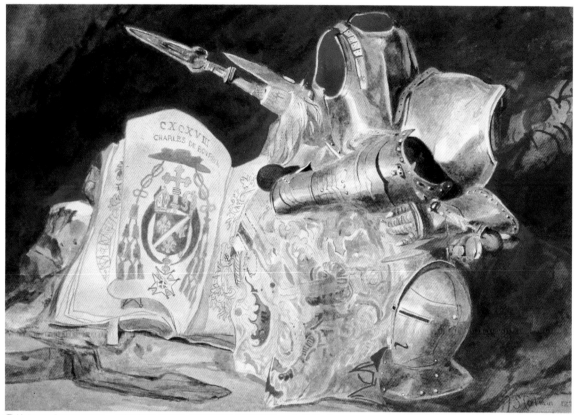

⑤使用不透明之猩紅、鎘紅及玫瑰紅加強後面的紅色背景。作品完成。

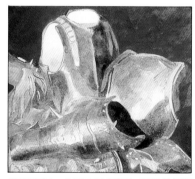

④薀莎藍、凡戴克棕與深紅相混繪盔甲暗面。

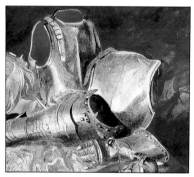

⑤以不透明之猩紅、鎘紅及玫瑰紅畫盔甲內裡，即完成。

㈣杜鵑花／巴瑟羅密歐

　　巴瑟羅密歐(Valentine Bartholomew,
1799～1879)是皇家水彩畫家協會聯盟會員
(ARWS)，雖然他在16歲時曾受過短暫的專
業訓練，但仍算是自學成功的畫家。從1821年
到1827年間，他為石版畫家Charles Hull-
mandel工作，也與其住在一起；稍後，娶了老
闆的女兒Adelaide。1834～1835年間，成為新
水彩畫家協會(N.W.S)會員。稍後，又被老水
彩協會聯盟(A.O.W.S)選為會員。1836年被指
派為肯特公爵夫人的花卉畫家，1837年又成為
女皇的官方花卉畫家。1840年，在倫敦再婚，
他與第二任妻子對待其他畫家的殷勤好客最為
人所樂道。他所畫的花卉都是養在暖房裏，而
作品則以精緻洗練的技巧而成為他的表徵。

　　「杜鵑花」是巴瑟羅密歐1840年畫，41.9×
33.9公分，現藏於英國倫敦維多利亞及艾伯特
博物館(1013～1873, Neg.61189)。此畫承襲了
荷蘭與法蘭德斯十七世紀花卉畫的傳統，將窗

外強光照射下的杜鵑利用明暗對比而突顯出
來，畫中背景已脫離了古典的棕色，統調代以
冷調子的藍灰色。一般而言，圍繞著叢花的背
景最難掌握，既要塗得平，又得有空間變化，
稍一不慎，就留下敗筆。畫中花瓶光滑的質感
與高明度的反光點以及花影處理得極為自然，
不留任何修飾的痕跡。花卉本身質感平滑而柔
軟，雖疊彩數層却仍然清朗，不見灰澀。整幅
畫的效果雅緻輕柔，既表現出水彩畫的特質，
就畫面的完整度而言，也絕不遜於當時任何油
彩花卉畫。

■色彩分析

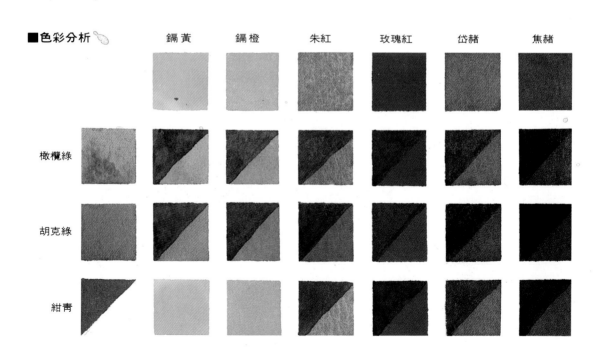

	鎘黃	鎘橙	朱紅	玫瑰紅	岱赭	焦赭
橄欖綠						
胡克綠						
紺青						

■臨摹示範：杜鵑花

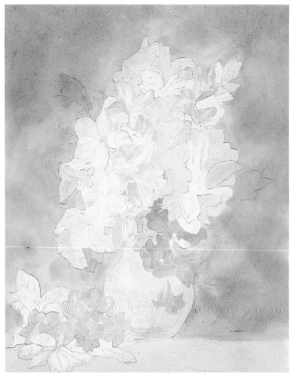

①大面積的背景必須極力避免留下水痕，因此在上色之前就先刷水，保持紙面潮濕。以胡克綠混岱赭及鮮藍做為背景的底色。

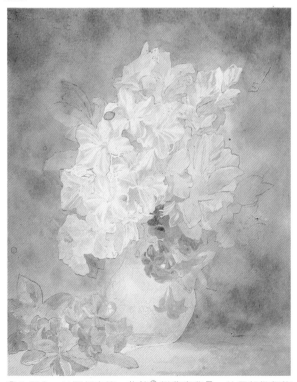

②先刷水，以深胡克綠、焦赭、鮮藍畫背景，並局部保留第一次所繪之底色。地面以焦赭、胡克綠在紙上混色描繪。

■局部示範

①以鎘橙加朱紅與鎘黃畫花的底色，並於最亮處留白；地面以鎘橙混不透明拿玻里黃為基調。

②以樹綠、橄欖綠與淺胡克綠混生赭描繪葉片第一層色彩。朱紅混稍多的鎘橙、灰紫豐富花的亮面色彩，並局部保留第一層底色。

③以朱紅混玫瑰紅調出較飽和的彩度，畫紅花的中暗調。

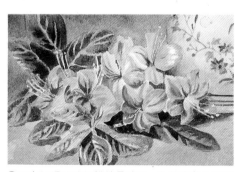

④以朱紅混玫瑰紅描繪最暗面，灰綠畫花上的陰影。深胡克綠加岱赭與深胡克綠加焦赭及紺青畫於葉片暗面。

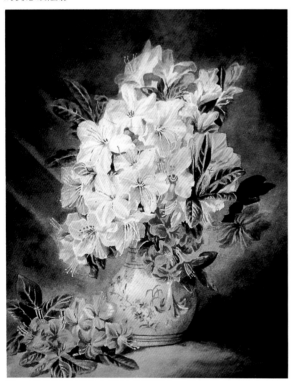

①白花部分以紺青混玫瑰紅的灰紫，間或加少許胡克綠而成之灰綠與玫瑰紅作為亮面的底色，將最亮面及花蕊部分留白；為了表現花瓣柔軟的質感，宜使用筆觸向外的筆觸描繪。鎘黃混拿玻里畫黃花的底色。紅花的底色則使用朱紅加鎘橙。

②仍以灰紫、灰綠、少許玫瑰紅畫白花的中亮調部分。以朱紅加少許玫瑰紅增加中間調的彩度。用筆腹向外的筆觸以鎘黃加鎘橙增加黃花的彩度。

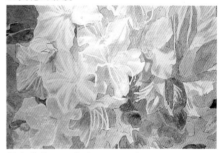

③白花內凹及背光的部分，仍以灰紫、灰綠、灰棕等來降低明度。以淡玫瑰紅畫粉紅花之花瓣，並分別出二朵花及每一片花瓣之間的差異。以胡克綠混焦赭及鮮藍描繪葉片暗面。

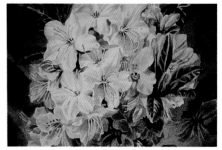

④以灰紫、灰綠、灰棕仔細描繪白花細節；朱紅混玫瑰紅畫紅花最暗面；以鎘橙混淺胡克綠修飾黃花細部

③以鮮藍混岱赭極度降低背景的明度，並保留光線照射的痕跡。用岱赭、焦赭、凡戴克棕與背景的顏色相混，畫出地面的質感及陰影。

④以鮮藍混岱赭極度降低背景明度，並保留光線照射的痕跡。以岱赭、焦赭、凡戴克棕與背景的顏色相混，畫出地面的質感及陰影。作品完成。

㈤死亡的獵物／哈第

哈第（James Hardy II, 1832～1889）是皇家水彩畫家學會的會員，英國布里斯托地方一位專畫運動景觀和曠野的水彩和油畫畫家。1874年與1877年分別被選作新水彩畫家協會聯盟（A.N.W.S）及新水彩畫家協會（N.W.S）的會員。1878年和1889年克利斯汀拍賣會亦分別拍賣過他的作品。

「死亡的獵物」是哈第1867年畫，32.7×52.8公分，被倫敦維多利亞及艾伯特博物館收藏（179-1900, Neg.62019）。獵物畫自十五世紀起一直為法蘭德斯、荷蘭與義大利的畫家所鍾愛，英國這個熱愛飼犬、騎馬、打獵的民族自也不落人後。不過，以水彩表現「死亡的獵物」在水彩史上倒是少見。「死亡的獵物」是採取純粹透明技法與不透明技法之間的另一種技法──「半透明」（Simi-transparent）技法而完成，在白紙上先染一層淡色底（亦可採用色紙），再由淺至深地著色，將完成前才以中國白調點淺色疊於畫面最亮處。這種方法，歐洲人形容為「水彩，亮面加白」（Watercolor heightened with white），倒不失為一種方便的折衷技法。畫面仍能保持高度的透明感，亦不致為了留白而使筆觸生硬。

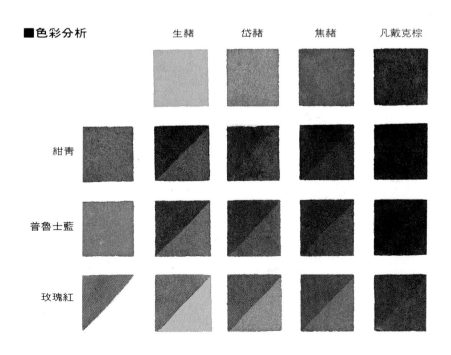

■色彩分析

	生赭	岱赭	焦赭	凡戴克棕
紺青				
普魯士藍				
玫瑰紅				

■臨摹示範：死亡的獵物

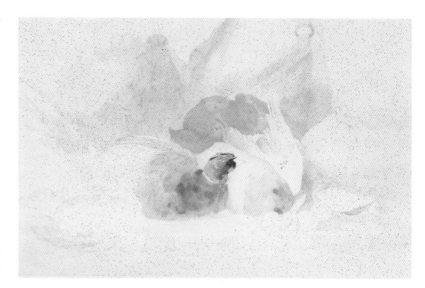

①各部位的第一層底色以岱
赭、焦赭與灰藍在紙上混色
繪出。

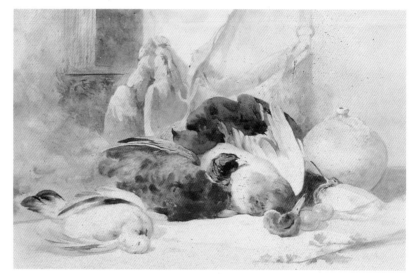

②用生赭、岱赭、焦赭以渲
染的筆觸畫上雉雞後半部羽
毛的底色；岱赭調少許朱紅
上蛋的第二層底色；注意保
持表面的光滑。將各種固有
色以重疊筆法加在各處描繪
第二次底色。

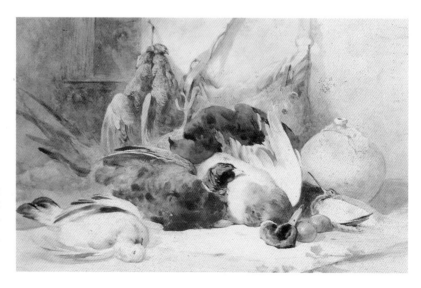

③鈷藍調玫瑰紅之灰紫與調
淡的凡戴克棕相混，以筆觸
向著雉雞身體的筆法刻畫雉
雞的尾部；用較淡的焦赭以
點狀筆觸描繪壺上的斑點；
以焦赭、凡戴克棕、安特衛
普藍相混降低背後牆壁的明
度。

52

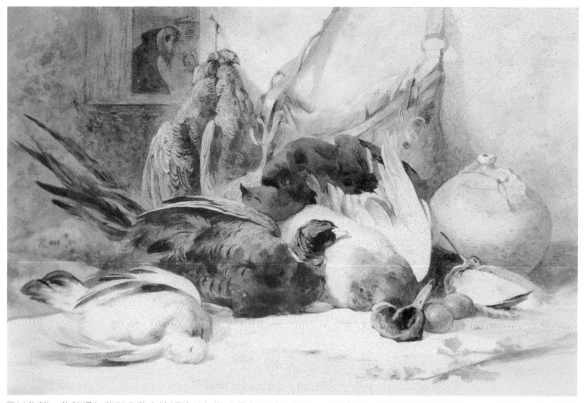

④以焦赭、焦赭混灰紫與凡戴克棕明確地勾勒出尾部羽毛的細節；以岱赭混少許洋紅增加蛋的彩度，並於其上留下筆觸；用相同的色彩精細地描繪壺上的斑點。

■局部示範

①吊著的獵物以焦赭調生赭與焦赭調紺青在紙上混色畫出。繼續以焦赭調岱赭疊在獵物及牆上，以生赭、凡戴克棕混少許普魯士藍再畫一次壁面。

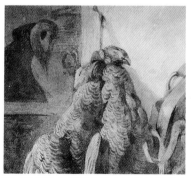

②以稍濃的岱赭調凡戴克棕繪於翎毛上；紺青加普魯士藍與深胡克綠加青綠畫雉雞頭部。

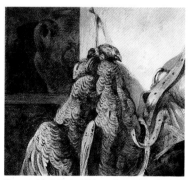

③以凡戴克棕加普魯士藍與純凡戴克棕繼續描繪雉雞的羽毛，後方鳥頭以凡戴克棕加少許暗紅刻畫細節。

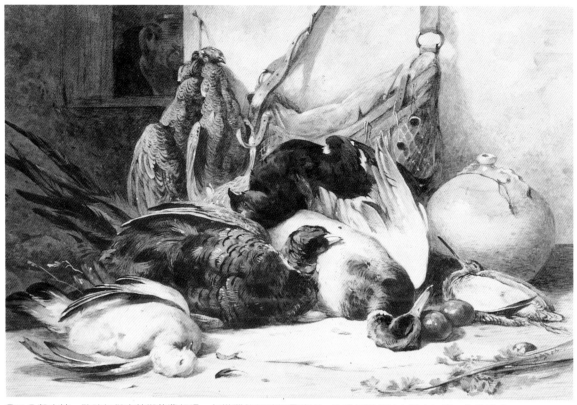

⑤以凡戴克棕、玫瑰紅與安特衛普藍相混，勾勒獵物羽毛的最暗面，並於反光處以中國白加亮。作品完成。

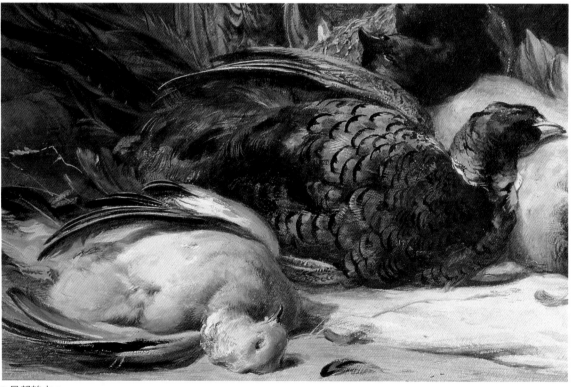

● 局部放大。

㈥櫻草花和鳥巢／漢特

　　「櫻草花和鳥巢」是漢特 1840～1850 年間的作品，這時期正是他創作的顛峰期，鳥巢不斷地重覆出現於畫中。這幅畫現藏於倫敦泰特畫廊裡，畫幅 18.4 × 27.3 公分。大約在 1984 年，我由李焜培老師收藏的畫冊裡，看到這幅畫的複製品，驚嘆於水彩居然能畫出這麼渾厚、細密的作品，因而在幾年努力收集與研讀多本英國水彩畫冊及歷史之後，我於 1988 年首次赴英，帶著我的筆記本，裡面記載的全是水彩畫作者、畫名、收藏地、編號。在泰特畫廊裡，研究人員爲我取出的正是這一張原作。在昏黃的燈光下，找拍卜了珍貴的記錄。

漢特早期的水彩畫，也是傳統英國風透明方式，由淺至深逐層疊於白紙上。然而在面對水彩與油畫的抗衡、油畫布的打底、水彩留白的困擾及當時先拉斐爾主義及維多利亞時代纖細畫風的壓力下，漢特發展出在塗過中國白底的紙（Prepared paper）上作畫的技法，使他的水彩畫能超越過去的傳統範疇。他將水彩的黏結劑阿拉伯膠混合中國白顏料（1830 年由溫莎牛頓，Winso & Newton 製造出來），厚厚地塗三層，乾後再作畫。著色時，水要極少，否則會將中國白溶化，因此碎斑法（broken patches）就發展出來了；過去，水彩畫物體的邊緣常會呈現銳利的硬邊，若用此法，只要在邊緣多塗抹幾次，底層的白色就會與表層色彩溶合產生灰濁的調子，而增強空間感。事實上，著色時仍是由淺至深逐層疊色，那麼到底它算「透明法」呢，還是「不透明法」？按透明水彩定義而言，似乎是透明法，但是「白紙」換成了「中國白底層」，顯而易見地，當時的英國畫家也被弄得迷糊了；不過，效果好才最具說服力，漢特和他的「碎斑法」風靡了整個十九世紀，在英國水彩畫史裡，漢特與其作品自然佔有極重的份量。

■色彩分析

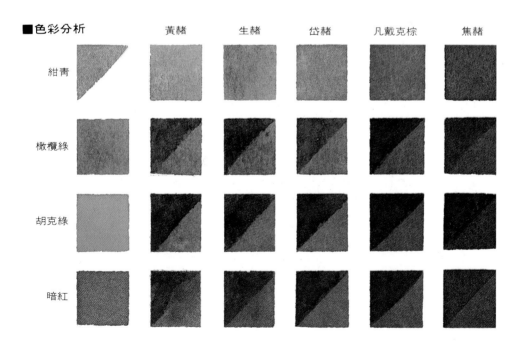

■臨摹示範：櫻草花和鳥巢

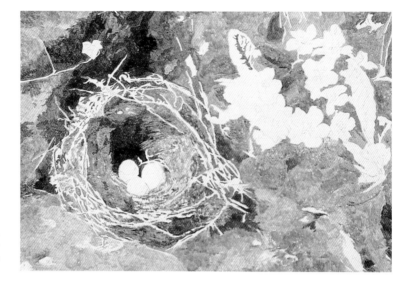

①阿拉伯膠、中國白、水以３：
１：１的比率調合，在紙上刷三
層，等溶液乾後再打稿，以鈷藍
調黃赭與生赭、岱赭、焦赭、凡
戴克棕等相混，做為土壤的底色
。

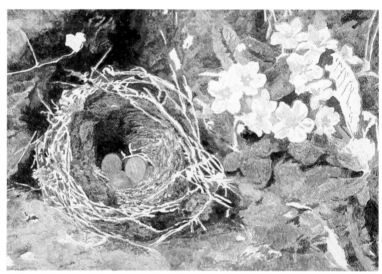

②使用黃赭、生赭、岱赭、焦赭
與凡戴克棕等，用點描的筆觸描
繪土壤的各種色調。鳥巢背後的
土壤凹陷處，用普魯士藍加暗紅
及凡戴克棕繪出，最暗處使用焦
茶色。

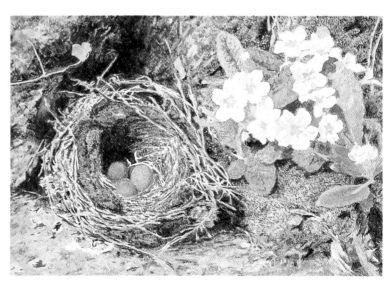

③像版面套色一般，鳥巢、土壤
上以橄欖綠加白、朱紅、鈷藍、
紺青輪流點在各處。

56

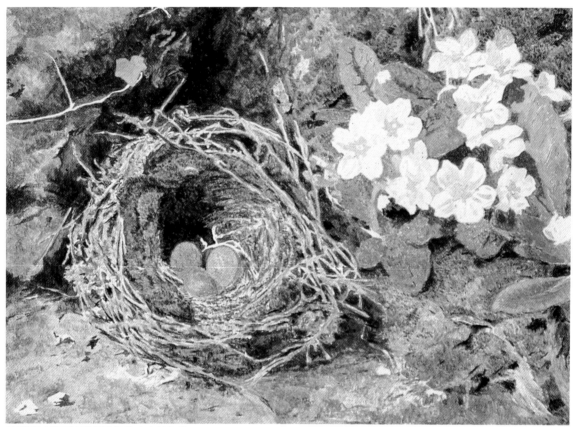

④繼續以相同的赭色系修飾土表的細節。

■局部示範

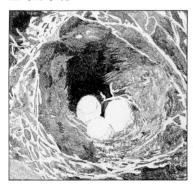

①以生赭、焦赭調樹綠作鳥巢的基本色調，紫紅加岱赭與焦赭畫背光的暗面。

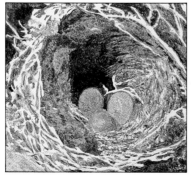

②以焦赭、焦赭混紅紫、玫瑰紅與朱紅加岱赭修飾鳥巢。紺青加胡克綠做爲蛋的底色。

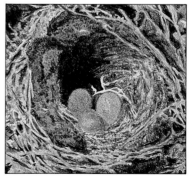

③使用紺青加胡克綠及凡戴克棕、紅紫等漸漸分出構成鳥巢樹枝的構造。

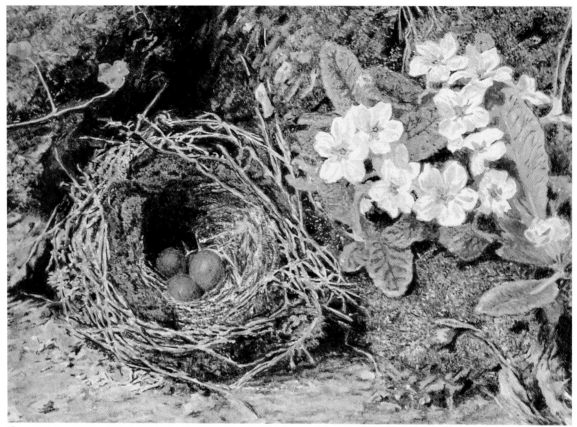

⑤以中國白加鉻黃及黃赭加亮地面，用淺胡克綠、鎘黃與中國白修飾左上角的葉片。作品完成。

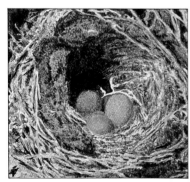

④以橄欖綠與不透明之Brillant Green及中國白相混，做出鳥蛋的亮面及立體感。

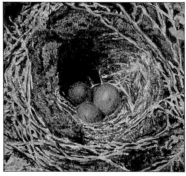

⑤用中國白點在蛋白最亮面，以紺青加強鳥蛋上的斑點。

㈦鳳梨和其他水果／漢特

威廉‧亨利‧漢特（Willian Henry Hunt, 1790～1864）最喜愛畫的主題是鳥巢，因而得到「鳥巢漢特」的綽號。然而，不論是李子、葡萄、花卉、籃子……他都能表現得栩栩如生，使觀賞者愛不釋手。除了靜物畫，漢特的風俗畫、風景畫在當時也極獲好評與重視。終其一生，漢特幾乎全以水彩為作畫工具，他的碎點法影響了英國維多利亞時代許多水彩畫家，甚至透過他的好友——藝評家羅斯金（John Ruskin）的著作於1860～70年傳到美國，改變了東岸許多水彩畫家的理念與技法。

這一幅「鳳梨和其它水果」畫於1850年，現收藏於倫敦維多利亞及艾伯特博物館（Victoria & Albert Museum），畫中有作者簽名，尺寸為24.1×32.4公分。收藏編號1752-1900。筆者於該館素描室中曾借閱此張原作，研究漢特當年作此畫時的技法、顏料層的厚薄

與著色的程序。原作尺寸不大，比全紙的8開還小，但是精緻度卻驚人。用色艷麗，但在放大鏡審視之下，卻只見不同色彩的細密小點而已。據後代有關漢特的研究及傳記中，提到他如何安排擺設靜物，是極為有趣的。他常常將花園裡的青苔、鳥巢、雜草、泥土帶回室內，灑在一張灰棕色的包裝紙上，安排成野外自然的情境，再加上水果、花卉或器皿，才開始寫生；往往一幅畫需半個月的時間，蟲蠅滿室，也自得其樂。這一點是值得目前初學畫者參考的，不要在市場、花店買了花果，隨意扔在桌上就算擺好主題。靜物畫的精髓就在於畫家對靜物獨特的安排、採光、構圖、色彩配置等繪畫的要素上。喜歡靜物畫的學畫者不妨試試漢特的方式。

繪此畫時，因為在紙上以阿拉伯膠調中國白打底，所以筆上水份不可多，不可立刻重複疊色，否則底層的顏色及中國白將會翻上來。

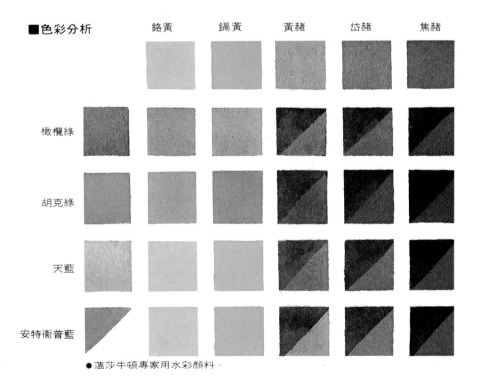

■色彩分析

	鉻黃	鎘黃	黃赭	岱赭	焦赭
橄欖綠					
胡克綠					
天藍					
安特衛普藍					

● 溫莎牛頓專家用水彩顏料

■臨摹示範：鳳梨和其他水果

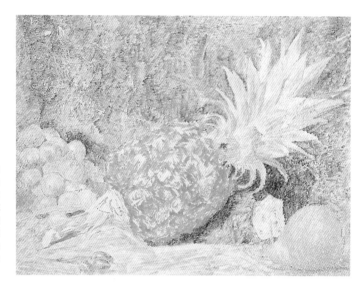

①使用小筆觸做出各種物體的基本色調，地面以岱赭打底。背景部分：左邊用淡的生赭，其他部分以橄欖綠、調淡的岱赭先點出最基層的色彩；特別黃的草可用深鎘黃先點上。葡萄部分：先用天藍畫亮面處，局部將白點留下，用法國紺青將暗面處大致作出。鉻黃加印地安黃畫黃芭樂的底色。用黃赭調赭局部加在葉上。

②小果子以岱赭加胡克綠疊上，並逐漸加深各部位的色彩。左邊用較濃的黃赭，用筆觸疊上，並適當將原底色局部保留。其餘部分用樹綠加鉻黃點出畫稿上的筆觸及方向。用較濃的天藍，以局部交叉的線條做第二層底色。胡克綠加鉻黃疊在黃色芭樂適當的位子。葉面局部以天藍與胡克綠加鉻黃描繪。

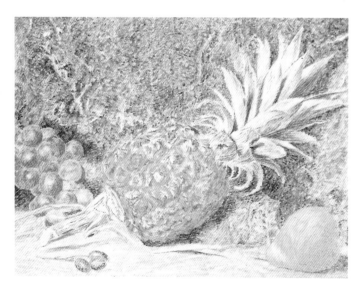

③地面局部少部份用胡克綠加印地安黃適當地做出筆觸。小果子用暗紅做出花紋。左側背景以胡克綠加安特衛普藍描繪，而後焦赭也局部加上；其餘用岱赭加淡焦赭描繪。以鎘黃加少許的印地安黃提高中間調的彩度，用樹綠仔細地將葉面上的紋路畫出。

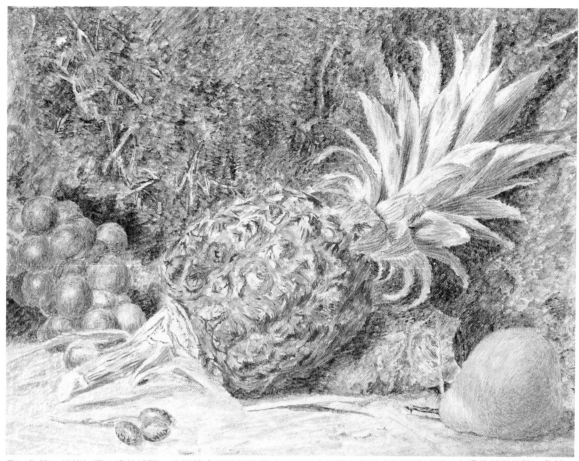

④以焦赭、岱赭加深土壤的暗面，並繼續處理地面的質感。用胡克綠增加草的中間調及暗面，左邊局部用岱赭、焦赭處理細縫中的泥土；先用焦赭加洋紅在每顆葡萄的中間調局部加上後，再以細筆以安特衛普藍儘可能的疊出筆觸。用胡克綠加鉻黃及深鎘黃細密的描繪黃色芭樂。岱赭、焦赭畫蒂的部分。

■局部示範

①鳳梨部分，先用深鎘黃上第一層色，最亮處可先留出。鳳梨葉在亮面處局部用天藍，其它部分用胡克綠、紺青畫暗處（每次沾顏料後將筆弄裂開後再畫），鳳梨葉下的暗面先用焦赭打底。

②先用岱赭將鳳梨表面的疙瘩大概標出位置。用樹綠加紺青局部疊上第二次線條在鳳梨葉上，暗面部分用樹綠加紺青畫出。

③用胡克綠加印地安黃較細緻的刻畫中間調。以胡克綠加紺青更加深暗面處。

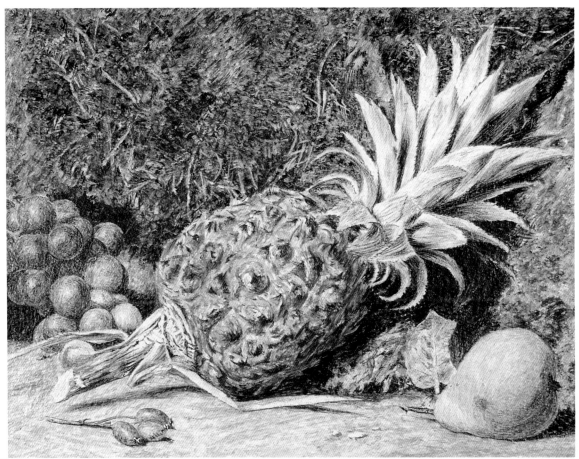

⑤前方地面用岱赭仔細畫出地面的質感。小果子的影子部分以胡克綠表現。用焦茶、焦赭畫泥土最暗面，橄欖綠加白畫較亮的草莖。以安特衛普藍加焦赭與安特衛普藍加重葡萄最暗面。黃芭樂的暗面用胡克綠加焦茶繪出。葉的暗面用焦茶混胡克綠、純焦茶，最後用岱赭畫葉上鋸齒狀部分。

④以焦赭加洋紅仔細地描繪顆粒狀結構。用橄欖綠局部疊上鳳梨葉的高彩度部分。

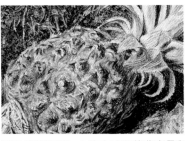

⑤用凡戴克棕加少許安特衛普藍畫鳳梨的最暗面。

個體練習

【陸】個體練習

◆作品主題：雞蛋

■練習重點

①白色、高明度無彩色物體的色彩描繪技巧。

②學習圓球體的表現方式。

■渲染法

①先於紙面刷一層清水，再以鈷藍調少許玫瑰紅與岱赭在紙上相互混色。

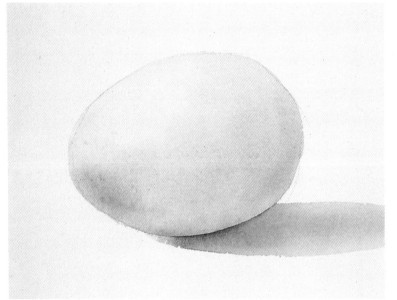

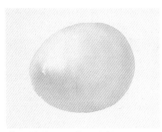

②以較濃之鈷藍、岱赭及玫瑰紅畫出明度較低之灰色調。

③最後在明度低、寒色多之暗調子的邊緣處加上較濃之低明低暖色——如焦赭色。

■重疊法

①用鈷藍調少許玫瑰紅和岱赭在紙上混色做爲第一層底色。並以較乾筆觸留下最亮點。

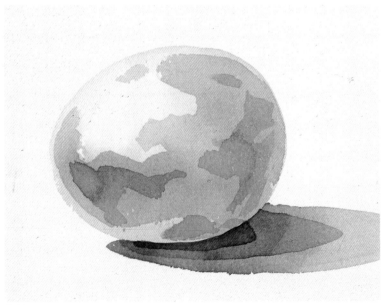

②待底色乾後，以較濃而水份少之上述色彩快速地畫第二次色，但必須保留部分第一次所繪之底色，並注意筆觸的靈活運用。

③最後使用較濃之灰紫及岱赭、焦赭的筆觸，畫出靠近邊緣之最暗面。

◆作品主題：皮蛋

■練習重點

①皮蛋為高明度、低彩度的球體，試著在色彩變化不大
的灰色物體上做彩色練習。

②試著去表現較白色雞蛋蛋殼更為粗糙的質感。

■渲染法

①先於紙面刷一層清水，並以較
乾筆觸留下最亮點，再以鈷藍調
玫瑰紅之灰紫與淺胡克綠在紙上
混色畫皮蛋的亮面部分。

②仍用較濃的灰紫與深胡克綠、
焦赭在紙上混色畫明度較低之灰
色調。

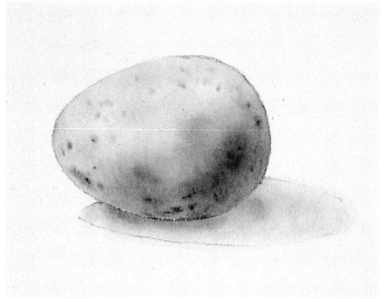

③在顏料未乾時，最暗面及斑點部分加上凡戴克棕。作品完成。

■重疊法

①皮蛋之底色以灰紫和胡克綠在
紙上混色繪出，並以較乾筆觸留
下最亮點。

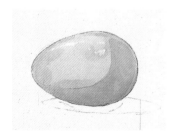

②用稍濃的灰紫、胡克綠與焦赭
相混快速地上第二次色，並留下
第一次所繪之底色。

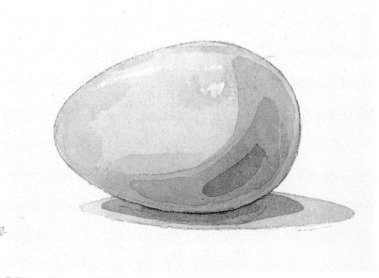

③最後在最暗面以較濃而水分較少之上述色彩畫上。

◆作品主題：去殼皮蛋

■練習重點

①學習表現低明度的球體中，有高彩度及低彩度的色彩。

②明體的練習。

■渲染法

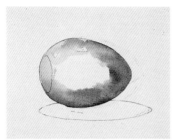

①以鈷藍調玫瑰紅之灰紫和岱赭在紙上混色，畫出皮蛋的亮面及皮蛋的半透明部份。

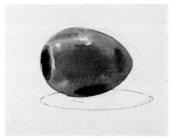

②再以凡戴克棕畫皮蛋的凹陷處，深胡克綠調焦赭繪皮蛋的中間調。

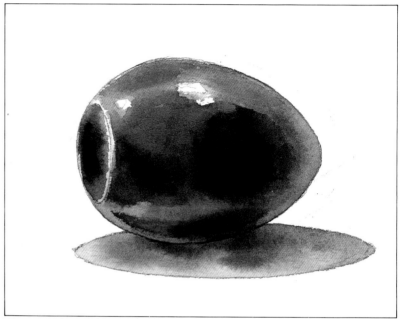

③最後以凡戴克棕畫出皮蛋的最暗面。

■重疊法

①直接以灰紫、胡克綠調焦赭，在紙上混合岱赭色將皮蛋的亮面及半透明部分做出，並以乾筆留下亮點。

②以凡戴克棕調胡克綠，用較濃之灰紫畫皮蛋的中間調。

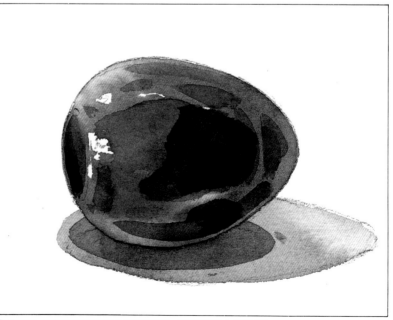

③最後以凡戴克棕調普魯士藍與暗紅，畫出皮蛋之最暗面。

◆作品主題：帶穀皮蛋

■練習重點

①帶著穀粒的粗糙感覺必須描繪出來。

②穀粒應視為圓形球體的一部分，描繪時不能破壞整體感。

■渲染法

①先以乾筆表現出蛋的粗糙表面，再以純岱赭描繪左側，右側則以岱赭、樹綠調成之略黃的灰棕色繪出。

②中間部分以較濃的純岱赭描繪，再以稍濃的岱赭混胡克綠畫其中較深的斑點。

③最後以紺青調暗紅畫下方之邊緣部分，並加上少許焦赭畫暗面中的穀粒。

■重疊法

①先以乾筆留下亮點，以純岱赭、岱赭調胡克綠與紺青調暗紅在紙上混色，上第一層底色。

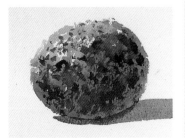

②以岱赭調胡克綠，紺青調暗紅，畫皮蛋的中間調及其中的穀粒。以鈷藍調玫瑰紅之灰紫來表現影子。

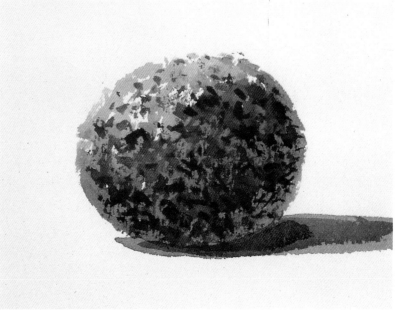

③最後以較濃的焦赭調胡克綠來表現穀粒的暗面。

◆作品主題：柑橘

■練習重點

①高彩度、橙色系的球體練習。

②以灰紫色做爲橙色暗面的補色練習。

■渲染法

①先於紙上刷一層清水，而後以鎘黃及鎘橙在紙上混色畫柑橘的亮面。並以較乾筆觸留下亮點。

②再以鎘橙調朱紅，並朱紅色畫柑橘的中間調，及做出橘皮的粗糙質感。以玫瑰紅調鈷藍之灰紫做爲暗面的色調。

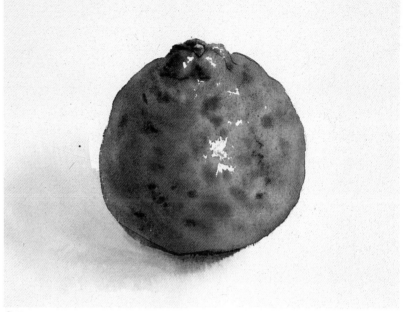

③最後用焦赭、凡戴克棕與胡克綠相混，畫出橘皮上之暗面及斑點，即完成。

■重疊法

①以鎘黃、鎘橙及鈷藍調玫瑰紅之灰紫表現柑橘之底色，並以乾筆留下亮點。

②再以鎘橙、鎘橙加朱紅及純朱紅等快速地畫上柑橘之中間色調，並保留部份第一次所繪之底色。

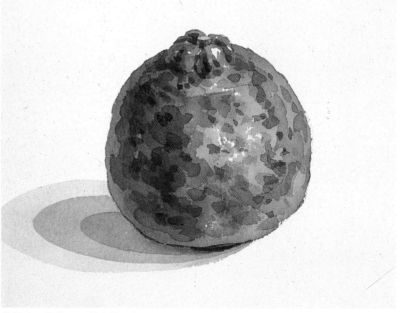

③最後以焦赭、凡戴克棕調胡克綠畫柑橘本身之斑點及果蒂。

◆作品主題：柳丁

■練習重點

①黃色球體的表現練習。

②練習以灰紫做為黃色暗面的補色。

■渲染法

①先於亮面刷一層清水，再以鎘黃，鈷藍與玫瑰紅所調成極淡之灰紫在紙上混色描繪柳丁之亮面部分，並以乾筆留下亮點。

②以橄欖綠、鎘黃加鎘橙、鎘橙與灰紫於紙上混色描繪柳丁之中間調。

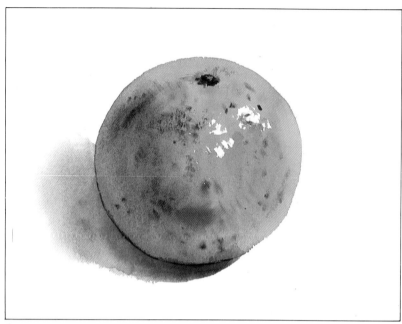

③以橄欖綠、焦赭表現果皮之質感及斑點，並以凡戴克棕畫果蒂部分。作品完成。

■重疊法

①以鈷藍調玫瑰紅之極淡灰紫描繪亮面之邊緣，並以鎘黃和稍濃之灰紫在紙上混色畫出底色。

②再以鎘橙與橄欖綠在紙上混色上柳丁的第二次色，並保留部份底色。

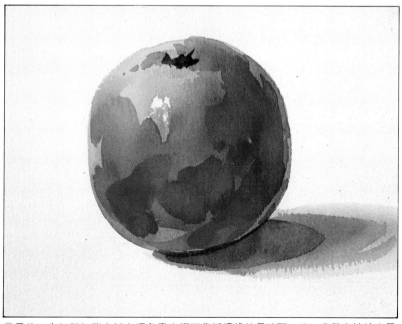

③最後以朱紅與灰紫在紙上混色畫出柳丁靠近邊緣的最暗面，並以凡戴克棕繪出果蒂。

◆作品主題：蘋果

■ 練習重點

①高彩度、低明度的紅色球體為此畫特色。

②必須表現蘋果上覆有果臙的光滑質感。

■ 渲染法

①先於紙上局部刷一層清水，以鈷藍調玻瑰紅之灰紫，與純玫瑰紅、鎘橙在紙上混色做為蘋果亮面的底色，並以乾筆留下亮點。

②再以鎘橙、玫瑰紅、洋紅在紙上混色，畫出蘋果的中間調及高彩度部分。

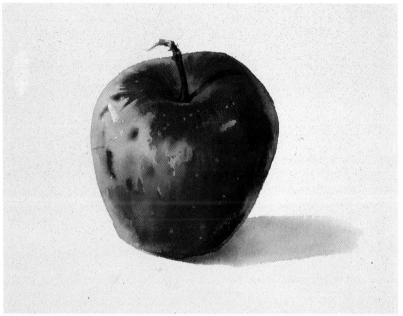

③最後以暗紅與紺青混合描繪暗面部分，並畫上果蒂。再將衛生紙揉成尖棒狀吸除某些色彩，造成高明度的斑點。暗面中使用紅棕在紙上混色描繪，使暗面的彩度變灰。

■ 重疊法

①先以鎘黃、鎘橙、玫瑰紅及鈷藍調玫瑰紅之灰紫於紙上混色，並以乾筆留下亮點，畫出蘋果底色。

②蘋果的灰色調及斑紋以玫瑰紅、洋紅描繪。

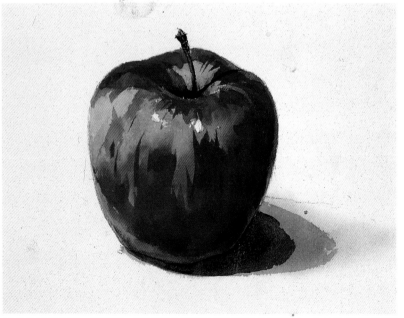

③最後以純棕紅、純暗紅、暗紅調紺青描繪接近邊緣的最暗面，並以凡戴克棕畫出果蒂。

◆作品主題：水梨

■練習重點
①低彩度之灰黃色的球體練習。
②以灰紫色做為黃色暗面的補色練習。

■渲染法

①以調淡之鎘黃與鎘黃加少量橄欖綠表現水梨之亮面，並以乾筆留下亮點。

②以橄欖綠，鎘橙混橄欖綠，純鎘橙及灰紫在紙上混色畫水梨的中間調。

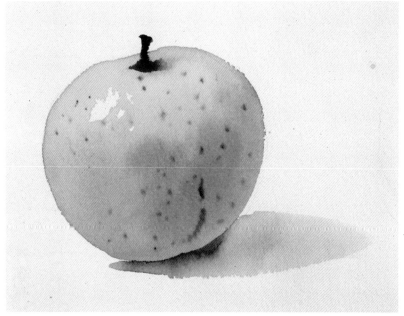

③最後以較濃而水份較少之灰紫畫水梨靠近邊緣的最暗面，以焦赭、岱赭畫斑點，凡戴克棕描繪果蒂。

■重疊法

①以鎘黃、鎘黃加少量橄欖綠、橄欖綠及鈷藍加少許玫瑰紅之灰紫上第一層色，並以乾筆留下亮點。

②以純橄欖綠、橄欖綠加少許朱紅或岱赭與灰紫在紙上混色，快速地畫第二層色，並保留部份第一次所繪之底色。

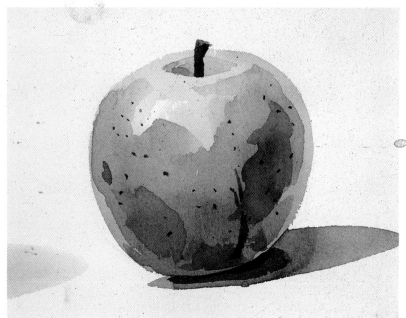

③最後以純岱赭、岱赭混橄欖綠畫靠近邊緣之最暗面。使用筆尖沾岱赭及焦赭畫果皮上之斑點，並以焦赭及凡戴克棕繪出果蒂。

◆作品主題：蕃茄

■練習重點

如何將高彩度的紅與綠同時呈現，卻不致會使色彩變髒

爲此幅作品的表現重點。

■渲染法

①以鈷藍調玫瑰紅之淡灰紫描畫蕃茄的邊緣，朱紅加少許玫瑰紅與鎘橙在紙上混色畫蕃茄的亮面，並以乾筆留下亮點。

②使明度減低。鎘紅、樹綠、純胡克綠及胡克綠加凡戴克棕畫出暗面及蒂的部分。

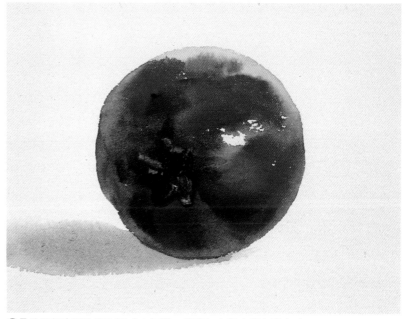

③最後將紺青調玫瑰紅而成之紅紫，與暗紅在紙上混色畫出暗面。

■重疊法

①以鈷藍調玫瑰紅之灰紫，與朱紅、鎘紅、橄欖綠在紙上混色做爲第一層底色，並以乾筆留下亮點。

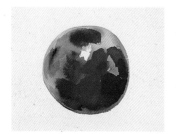

②以朱紅與鎘紅相混，與橄欖綠、樹綠快速地畫出灰色調部分，且保留部份第一次所繪之底色。

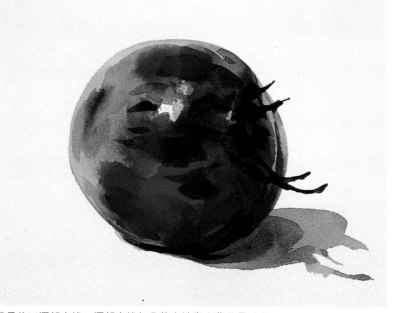

③最後以深胡克綠、深胡克綠加凡戴克棕畫出蕃茄最暗處。

◆作品主題：小蕃茄

■練習重點
①高彩度的紅色配色技巧。
②表現蕃茄的表皮光滑而富彈性之特色。

■渲染法

①以鈷藍與玫瑰紅調成之灰紫與洋紅在紙上混色畫出蕃茄的亮面，並以乾筆留下最亮點。

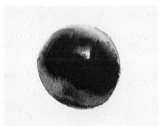

②以灰紫、岱赭、暗紅表現暗面低彩度部分，高彩度的中間調則以耐久玫瑰紅與玫瑰紅繪出。

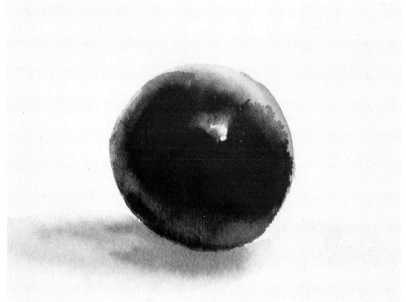

③顏料與水分都必須飽含，以表現表皮光滑而富彈性的質感。最後以紺青混玫瑰紅來降低暗面的明度，並使用於陰影部分。

■重疊法

①先於亮面局部刷水，接著以鈷藍調玫瑰紅之灰紫，加上少量岱赭、樹綠與薀莎紅在紙上混色畫小蕃茄的底色，並以乾筆留下最亮點。

②以玫瑰橘與玫瑰紅繪彩度高的中間調，並以筆腹向外的筆觸使邊緣柔和，彩度降低；以薀莎藍調暗紅及少許黃赭色上第一層影子。

③最後以暗紅畫暗面部分，果蒂以胡克綠調岱赭繪出，薀莎藍調暗紅加重繪於陰影部分。

◆作品主題：棗子

■練習重點

練習描繪綠色系的球體，並注意表現出果皮上的光滑質感。

■渲染法

①以橄欖綠調鎘黃，與純橄欖綠、胡克綠、生赭在紙上混色上棗子的底色，並以乾筆留下亮點。

②以鈷藍加玫瑰紅的灰紫畫棗子的灰色調部分，並以較濃的胡克綠畫出果皮上的斑點。

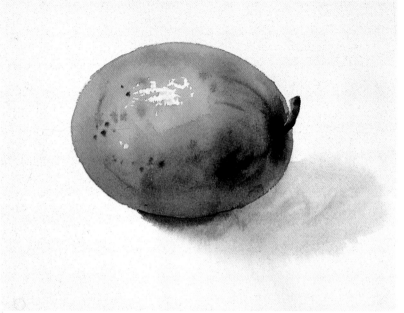

③以焦赭、凡戴克棕描繪棗子的暗面及較深的斑點，焦赭混深胡克綠描繪靠近邊緣的最暗面。作品完成。

■重疊法

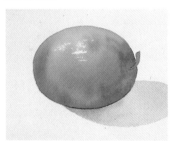

①鎘黃加橄欖綠，與純橄欖綠、生赭、鈷藍調玫瑰紅的灰紫在紙上混色畫棗子的底色並以乾筆留下亮點。

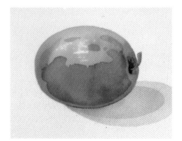

②橄欖綠與淺胡克綠及生赭相混，上棗子的第二層色，並保留部份第一次所繪之底色。

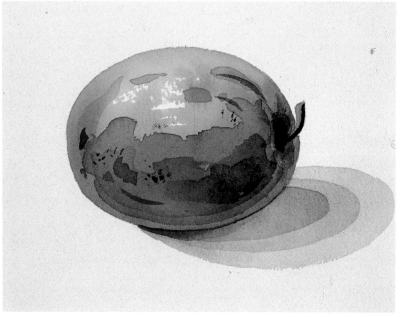

③以焦赭、凡戴克棕描繪果蒂及果皮上較深的條紋，並以焦赭調深胡克綠畫靠近邊緣的最暗面。作品完成。

◆作品主題：枇杷

■練習重點

高彩度橘黃色系的練習；注意表現外皮上絨毛的質感。

■渲染法

①以鈷藍調玫瑰紅之灰紫，與鎘黃、鎘橙在紙上混色，同時做出果皮上絨毛的感覺，並以乾筆留下亮點

②再以鎘橙、樹綠與灰紫在紙上混色畫出枇杷的灰色調，以稍濃的顏色點出絨毛。

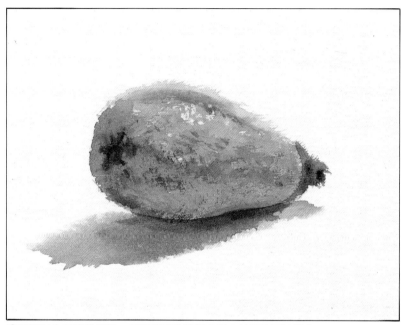

③最後以朱紅調橄欖綠，胡克綠調焦赭與凡戴克棕畫暗面的部分。

■重疊法

①首先以鈷藍加玫瑰紅之灰紫與樹綠、鎘橙在紙上混色畫枇杷底色，並以乾筆留下亮點。

②以鎘橙、鎘橙加少許朱紅與橄欖綠表現枇杷之中間調。並保留部分第一次所繪之底色。

③最後以橄欖綠調焦赭與較濃之灰紫畫枇杷上的最暗面，並以乾筆表現表面的茸毛。

◆作品主題：椰子

■練習重點

低彩度綠色球體的描繪技巧。

■渲染法

①先於紙上刷一層清水，以黃赭調橄欖綠與樹綠、橄欖綠及灰紫在紙上混色，並以乾筆留下亮點。

②以胡克綠調焦赭及較濃之灰紫畫中間調部分。岱赭、凡戴克棕刻畫椰子皮上的斑點及裂痕。邊緣彩度不可太高，以免造成銳利的邊線。

■重疊法

①以黃赭、樹綠、橄欖綠與灰紫在紙上混色畫第一層底色，並以乾筆留下亮點。

②再以胡克綠調焦赭及較深之灰紫上椰子的第二層色，並保留部份第一次所繪之底色。

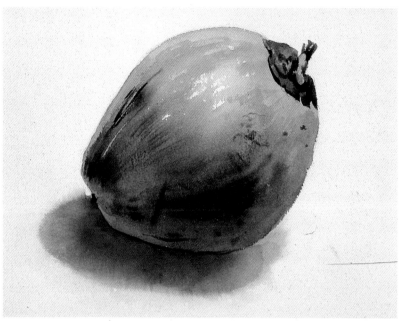

③最後以紺青調胡克綠及凡戴克棕調深胡克綠畫椰子的最暗面。

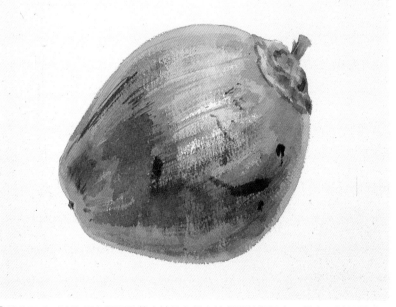

③最後用扇形筆沾胡克綠調凡戴克棕及凡戴克棕乾刷於椰子上，做出斑駁的質感。

◆作品主題：檸檬

■練習重點

①中低明度的綠色球體描繪技巧。

②表現檸檬皮上的粗糙質感。

■渲染法

①以鈷藍調玫瑰紅之極淡灰紫描繪邊緣，橄欖綠與樹綠、胡克綠在紙上混色畫亮面部分，並以乾筆留下亮點。

②先以灰紫描繪暗面的邊緣，以黃赭調深胡克綠表現檸檬的灰色調。

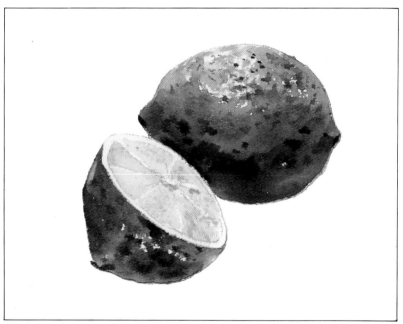

③以胡克綠調岱赭及安特衛普藍，描繪檸檬靠近邊緣的最暗面及皮上的最暗面部分。並以樹綠混少許鎘黃描繪另一檸檬的切開面。以同樣方法畫半顆檸檬的暗面。作品完成。

■重疊法

①先於亮面刷一層清水，以樹綠調鎘黃、樹綠調黃赭與淺胡克綠調岱赭與鈷藍在紙上混色做為第一層底色，並以乾筆留下亮點。

②使用點狀筆觸畫出亮面的質感，以樹綠調淺胡克綠、淺胡克綠調岱赭、鈷藍調暗紅畫出灰色調。鈷藍調暗紅及少許岱赭描畫影子部分。

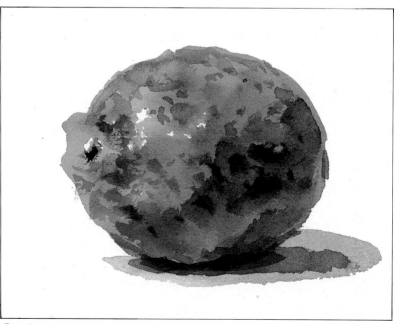

③以淺胡克綠調岱赭、紺青調暗紅描畫最暗面。岱赭畫蒂的部分。最後用薀莎藍調暗紅加重影子部分。

◆作品主題：蕃石榴

■練習重點

①須注意蕃石榴表面凹凸不平的質感、及光滑的表皮描繪技巧。

②練習蕃石榴固有的綠色系色彩如何調配。

■渲染法

①以橄欖綠、橄欖綠調黃赭、樹綠、岱赭及灰紫在紙上混色做為蕃石榴亮面的底色。

②以樹綠調胡克綠及岱赭與較濃的純岱赭繪出蕃石榴的中間調，並以濕中濕的斑點表現凹凸不平的表面。

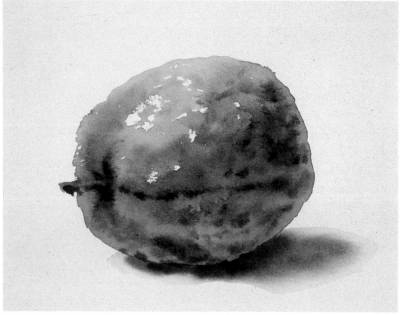

③以焦赭調胡克綠畫最暗處及凹凸不平處。純焦赭畫蒂的部分。作品完成。

■重疊法

①以鈷藍加胡克綠與黃赭、橄欖綠、樹綠、胡克綠在紙上混色做亮面的底色。用胡克綠調岱赭描繪葉面。

②以樹綠調黃赭、胡克綠調岱赭及焦赭畫蕃石榴的中間調部份，並描繪表面上的顆粒。較濃的深胡克綠調焦赭繪葉片的中間調，並保留第一次所繪之部分底色。

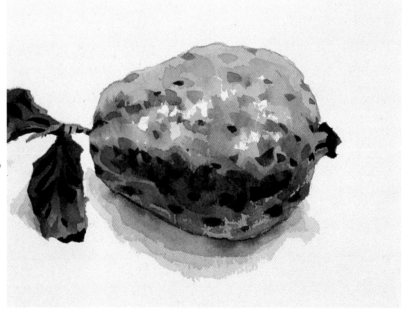

③暗面中的點狀，使用焦赭調凡戴克棕描繪。以深胡克綠調凡戴克棕畫葉片的最暗面。作品完成。

◆作品主題：西瓜

■練習重點

①練習綠色系的球體描繪技巧，並注意其表皮略帶彈性的質感，可以較多的顏料及水份表現。

②表皮上明顯的花紋，也要表現出立體感，花紋本身色彩及乾濕度應力求亂真效果。

■渲染法

①先於紙上刷一層水，以鈷藍調玫瑰紅之灰紫及生赭畫出邊緣轉折面；以橄欖綠、樹綠、深胡克綠及黃赭畫上底色，最亮處留白。

②用普魯士綠與焦赭及紺青調暗紅在紙上混色畫出暗面。

③以岱赭、焦赭畫蒂頭部分，普魯士綠描繪西瓜的紋路，用安特衞普藍調暗紅之灰紫畫出影子。作品完成。

■重疊法

①先於紙上刷一層水，以樹綠、淡淡的黃赭染出亮面，用鈷藍調玫瑰紅之灰紫及普魯士綠畫出暗面，以灰紫上影子的第一層色。

②以胡克綠、胡克綠調焦赭畫暗面，並部分保留第一層底色。以灰紫再疊第二層影子。

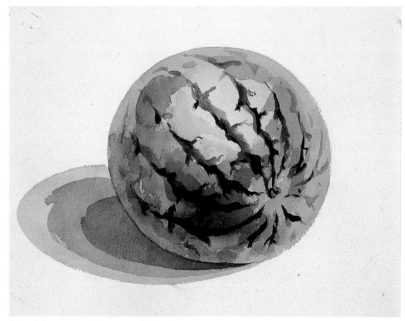

③用普魯士綠與胡克綠調岱赭描繪紋路，紋路要依表面的明度而隨之變化。焦赭、岱赭畫蒂頭部分，以灰紫染出第三層影子。作品完成。

◆作品主題：切片西瓜

■練習重點

使用充足的水份表現瓜肉富含汁液的感覺。

■渲染法

①先於紙上屬於亮面處刷清水，以鉻黃、鎘黃描繪下方顏色較淺的部分。

②用稍濃的鎘橙及少量的鉻黃畫西瓜上半部，並立即以凡戴克棕點出瓜子。

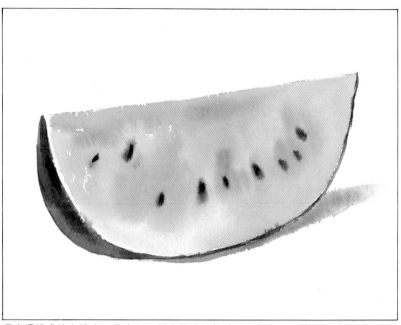

③在邊緣處塗上清水，且立刻以胡克綠調岱赭繪瓜皮部分，而後以較濃的凡戴克棕加強瓜子。作品完成。

■重疊法

①先於亮面處刷清水，以鉻黃及鎘黃在紙上混色畫果肉較淡的部分。

②以鎘黃加鎘橙刻畫果肉較深的部分，同時使用胡克綠調岱赭畫瓜皮。而果肉保留第一次所繪之底色。

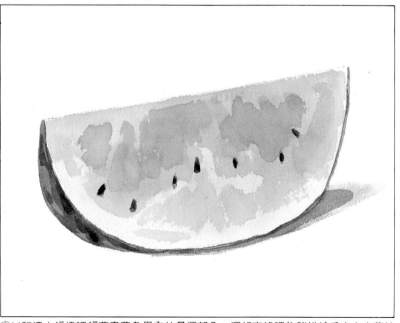

③以稍濃之鎘橙調鎘黃畫黃色果肉的最深部分。深胡克綠調焦赭描繪瓜皮上之花紋，而後用凡戴克棕畫出瓜子。作品完成。

◆作品主題：釋迦

■練習重點

釋迦的表現雖然複雜，仍必須注意整體感
及固有色與質感的表現。

■渲染法

①以鈷藍調玫瑰紅之灰紫，與橄欖
綠、黃赭等在紙上混色畫出亮面部
份。

②將胡克綠與黃赭、岱赭相混，畫
出每一顆粒狀結構的中間色調。並
注意邊緣的彩度必須降低。

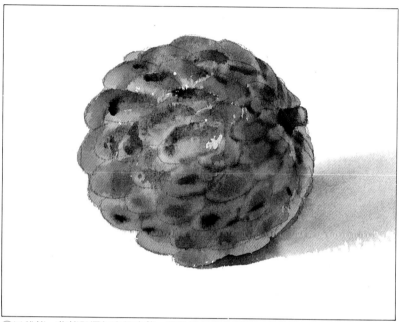

③以岱赭、焦赭與深胡克綠畫每一顆粒狀結構的暗面，且必須注意釋迦球形的立體
感。作品完成。

■重疊法

①以鈷藍調玫瑰紅之灰紫，橄欖綠
、黃赭在紙上混色做為釋迦的底色
。

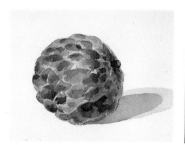

②以焦赭調胡克綠刻畫每一顆粒狀
個體的灰色調，並部份保留第一次
所繪之底色。

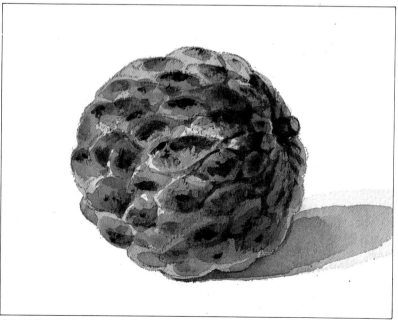

③以較濃之岱赭、焦赭與深胡克綠相混，畫每一顆粒結構的暗面，且注意釋迦球形
的立體感。陰影以灰紫用重疊破壞筆觸描繪。作品完成。

◆作品主題：楊桃

■練習重點

①楊桃是多面體，試著用素描觀念找出每一個面的不同色相、明度、彩度。

②試著將表皮塗臘狀膜的光滑質感表現出來。

■渲染法

①先於亮面刷一層清水，以鎘黃、樹綠、橄欖綠與鈷藍調玫瑰紅之灰紫在紙上混色做為底色，並以乾筆留下亮點。

②以鎘橙、朱紅調橄欖綠與胡克綠畫楊桃中間調部分。注意每一個面的差異處應加以區分。

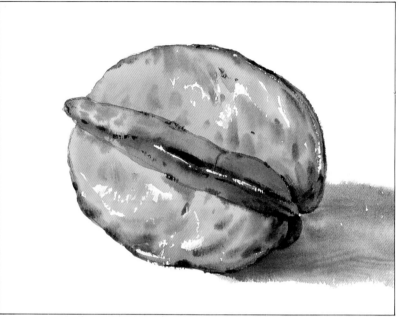

③最後以朱紅加鎘橙及深胡克綠加凡戴克棕描繪楊桃最暗面及邊緣反差較大的部分。

■重疊法

①以鈷藍調玫瑰紅之灰紫，鎘黃、黃赭、樹綠、橄欖綠在紙上混色做為第一層底色，並以乾筆留下亮點。

②以鎘橙、朱紅調橄欖綠、橄欖綠等畫中間調部份，並保留部份第一次所繪亮面之底色。以快速而肯定的筆觸造成表面光滑的質感。

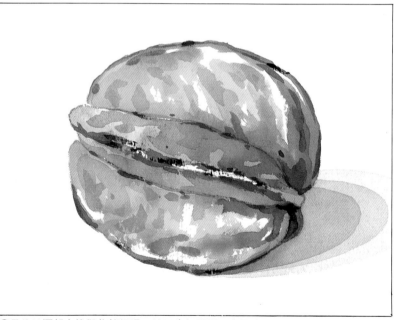

③最後以深胡克綠與焦赭相混，並以朱紅調鎘橙畫最暗部分。

◆作品主題：香蕉

■練習重點

①如何表現高彩度黃色的暗面而不灰濁。

②由數個香蕉組成的一串香蕉，其立體感要正確表現出來。

■渲染法

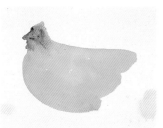

①將鎘黃、橄欖綠、樹綠、岱赭在紙上混色做亮面的底色。黃色的彩度必須極為飽和，以表現香蕉的高彩度。

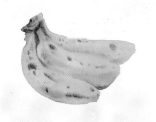

②以胡克綠調岱赭畫出香蕉的中間調，並以純岱赭刻畫香蕉上之斑點。

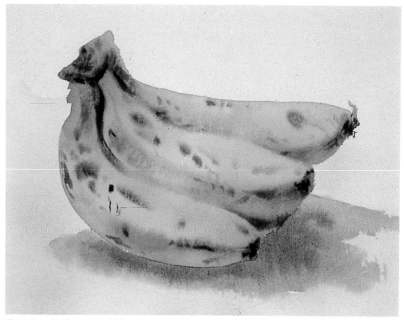

③最後以焦赭調凡戴克棕點出香蕉上最暗的斑點。

■重疊法

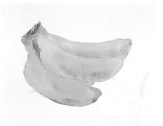

①先以鎘黃、橄欖綠、樹綠、岱赭在紙上混色做為香蕉的第一層底色。

②以胡克綠調少許岱赭畫香蕉的中間調，並保留部份第一次所繪之底色。再以岱赭繪出香蕉上的斑點。

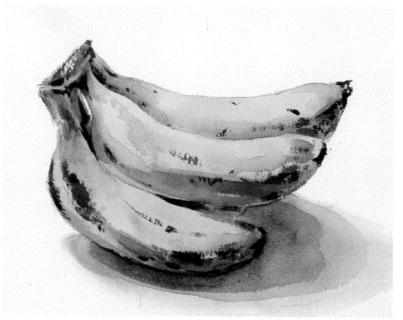

③最後以焦赭調凡戴克棕畫出香蕉上最暗的斑點。

◆作品主題：蓮霧

■練習重點

練習紅與綠的色彩同時呈現，卻不會因此而使畫面變髒
；及準確地表現蓮霧的明度、彩度及造形。

■渲染法

①以調淡之玫瑰紅與灰紫相混畫蓮
霧的亮面，並以較乾筆觸留下亮點。

②以鈷藍調玫瑰紅之灰紫，玫瑰紅
及橄欖綠在紙上混色畫中間調，用
純玫瑰紅提升高彩度的部分。

③最後以紺青調暗紅繪蓮霧的蒂及最暗處。

■重疊法

①用鈷藍加玫瑰紅之灰紫與玫瑰紅
、橄欖綠在紙上混色上第一層底色
，並以較乾筆觸留下最亮點。

②以灰紫與純玫瑰紅在紙上混色，
快速地畫蓮霧的灰色調部分，且留
下部份第一次所繪之筆觸。

③暗紅加普魯士藍與純暗紅描繪果蒂及蓮霧之最暗面。作品完成。

◆作品主題：木瓜

■練習重點

高彩度黃橙色系的暗面極難表現，可使用補色於紙上混
色為之。

■渲染法

①以鈷藍調玫瑰紅之灰紫、鎘黃、
鎘橙繪出木瓜的亮面，並以乾筆留
下亮點。

②以鎘橙混少許朱紅、鎘橙及較濃
的灰紫畫中間調部分。用飽和的顏
料，快速的運筆表現木瓜整體柔軟
之感。

③最後以橄欖綠、胡克綠調岱赭、純岱赭描繪木瓜表面的斑點與蒂的部分。

■重疊法

①以鈷藍調玫瑰紅之灰紫、鎘黃、
鎘橙在紙上混色，做為第一層底色
。並以乾筆留下亮點。

②以純鎘橙、鎘橙混少許樹綠及較
濃的灰紫畫中間調部分。

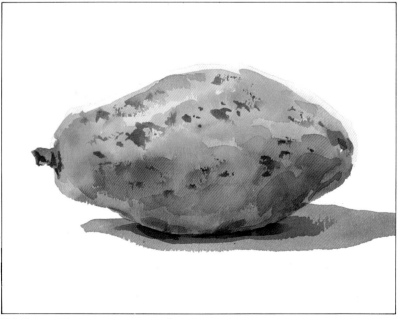

③胡克綠調焦赭與較濃之灰紫畫暗面及木瓜上的斑紋，並以各種方向的筆觸描繪。
用岱赭調胡克綠畫蒂。作品完成。

◆作品主題：鳳梨

■練習重點

①橘黃色系柱體描繪練習。

②將鳳梨表面顆粒狀結構的差異描繪出來，而不致破壞整體感。

■渲染法

①先於紙上刷一層水，以鈷藍調玫瑰紅描繪邊緣，鎘橙、黃赭畫亮面部分，以焦赭、生赭、岱赭及灰紫畫出暗面，青綠、橄欖綠、胡克綠及天藍描繪葉子部分。

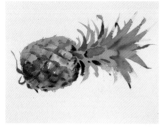

②以焦赭、焦茶及橄欖綠畫出顆粒暗面；深胡克綠、普魯士綠描繪葉子的暗面。

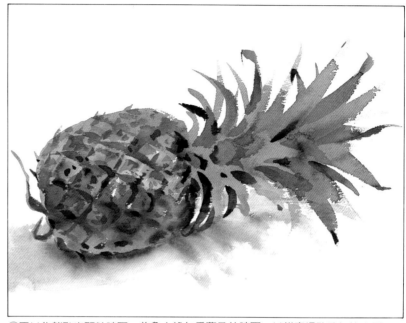

③再以焦赭點出顆粒暗面，普魯士綠加重葉子的暗面，以紺青混玫瑰紅染出影子。作品完成。

■重疊法

①先刷上一層清水，以鎘橙、生赭、岱赭、焦赭及胡克綠染出第一層色彩，鈷藍調玫瑰紅之灰紫染邊緣；以普魯士綠、橄欖綠及黃赭染出葉子部分。

②以焦赭及凡戴克棕疊出顆粒的暗面部分；深胡克綠、普魯士綠疊出葉子的暗面。部分保留第一次所繪之底色。

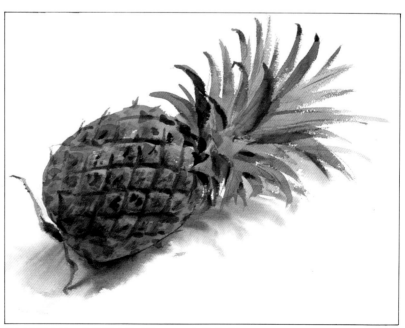

③以凡戴克棕、焦茶疊出最暗面，並用乾筆表現鋸齒狀葉片的邊緣。作品完成。

◆作品主題：哈蜜瓜

■練習重點

表面的紋理須細緻逼真，又不致改變原有的固有色及立體感。

■渲染法

①先上一層清水，以生赭淡淡的染出第一層色彩。

②以橄欖綠點出斑點，岱赭、焦赭及灰紫染出暗面。

③最後以橄欖綠、深胡克綠用點狀筆觸描繪斑紋，並以深胡克綠調焦赭加強暗面的斑紋。

■重疊法

①先上一層清水，以黃赭染出亮面處，生赭、岱赭及灰紫染出暗面部分。

②以橄欖綠、胡克綠用乾筆方式點出斑點。

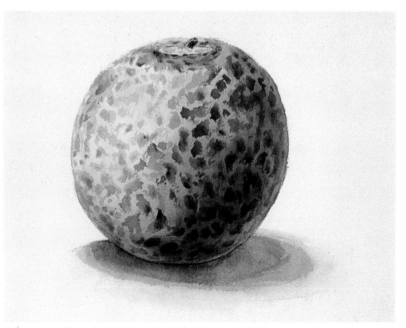

③最後用胡克綠、胡克綠調凡戴克棕加重暗面中之斑點。

◆作品主題：香菇

■練習重點
①表現出香菇本身的柔軟度。
②找出灰褐色物體配色的方式。

■渲染法

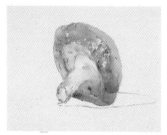

①以鈷藍調玫瑰紅而成之灰紫畫白色的蒂及頂部邊緣，黃赭與岱赭在紙上混色繪香菇的亮面，並以較乾筆觸保留亮點。

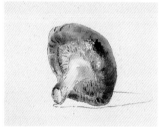

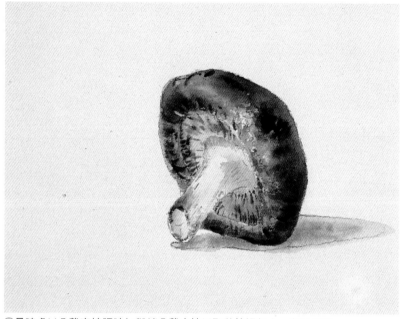

②以岱赭、焦赭與焦赭調凡戴克棕畫香菇的中間調，並以筆尖勾勒其上的裂痕。

③最暗處以凡戴克棕調暗紅與純凡戴克棕以點狀筆觸加上。作品完成。

■重疊法

①以鈷藍調玫瑰紅之灰紫與岱赭、焦赭在紙上混色畫香菇的亮面，並以較乾筆觸留下亮點。

②以焦赭、焦赭調凡戴克棕畫出香菇的中間色調，並保留部分第一次所繪之底色。

③最後以凡戴克棕繪靠近邊緣的最暗面及較暗斑點。

◆作品主題：洋葱

■練習重點

①練習使用灰紫做為棕色暗面的補色。

②表現洋葱乾燥而光滑並脆薄的外皮。

■渲染法

①先於亮面刷一層清水，將純岱赭、岱赭調紅棕、樹綠、鈷藍調玫瑰紅之灰紫在紙上混色做為第一層底色，並以較乾筆觸留下亮點。

②接著以較濃之岱赭、焦赭畫洋葱的灰色調；注意表現外皮之脆薄質感。

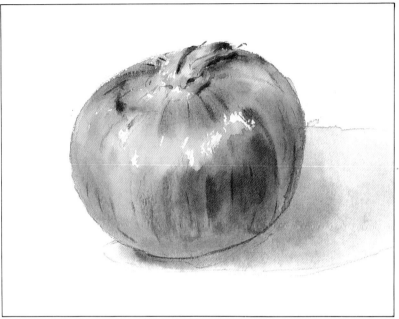

③最後以焦赭混凡戴克棕及純焦赭描畫洋葱的外皮及外皮上的裂痕。

■重疊法

①先於亮面局部刷清水，以岱赭調棕紅、岱赭、樹綠、鈷藍與玫瑰紅調成之灰紫在紙上混色作為洋葱的第一層底色，並以乾筆留下亮點。

②以岱赭調焦赭與岱赭、焦赭畫洋葱的灰色調，並部分保留第一次所繪之底色。

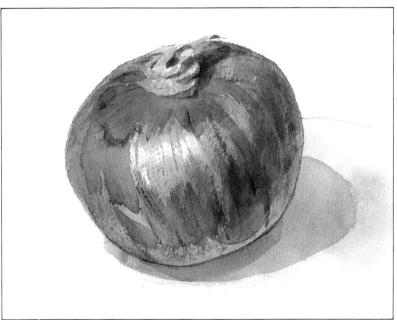

③最後以焦赭及凡戴克棕繪洋葱的最暗面，並層層重疊出表皮上的裂痕質感。

◆作品主題：白蘿蔔

■練習重點

白蘿蔔本身的明度及表面上之鬚根與沾有泥巴之質感須
表現出來。

■渲染法

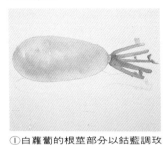

①白蘿蔔的根莖部分以鈷藍調玫
瑰紅之灰紫與岱赭在紙上混色繪
出，並以乾筆留下最亮面。以樹
綠、橄欖綠、黃赭在紙上混色上
綠莖的底色。

②仍以較濃之灰紫、岱赭畫出白
蘿蔔的灰色調。樹綠調少許岱赭
畫綠莖的中間調。

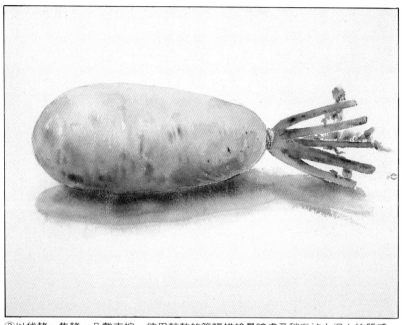

③以岱赭、焦赭、凡戴克棕，使用較乾的筆觸描繪最暗處及稍微沾上泥土的質感。
胡克綠混岱赭點出綠莖的最暗部分。作品完成。

■重疊法

①白蘿蔔的亮面以灰紫、岱赭在
紙上混色畫出，並以乾筆留下最
亮處。綠莖的亮面以樹綠、橄欖
綠、黃赭在紙上混色畫出。

②以較濃之灰紫與岱赭上蘿蔔的
中間調，並部分保留第一層底色
。胡克綠調岱赭上綠莖的中間調
部分。

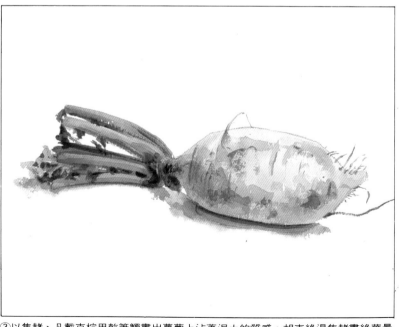

③以焦赭、凡戴克棕用乾筆觸畫出蘿蔔上沾著泥土的質感。胡克綠混焦赭畫綠莖最
暗處。作品完成。

◆作品主題：苦瓜

■練習重點

①如何抓住苦瓜表面彩度極低的灰黃綠色。

②顆粒狀的苦瓜表面須掌握整體的感覺。

■渲染法

①在亮面局部刷一層清水，鉻黃、鎘黃、鎘橙、橄欖綠等在紙上混色做為亮面的底色，並以乾筆留下亮點。

②鈷藍調玫瑰紅之灰紫繼續與底色在紙上混色畫灰色調，並局部點上岱赭使暗面中有變化。注意邊緣彩度必須降低。

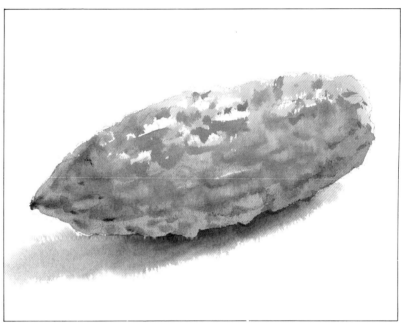

③仍以較濃之灰紫、岱赭、焦赭刻畫顆粒狀結構，並注意不要破壞苦瓜的整體感。作品完成。

■重疊法

①以鎘黃、橄欖綠、鎘橙、鈷藍調玫瑰紅之灰紫做為亮面的底色，並以乾筆留下亮點。

②以較濃之灰紫、鎘橙、朱紅調橄欖綠、純橄欖綠刻畫亮面的顆粒狀結構及苦瓜的灰色調。

③最後用岱赭及較濃之灰紫描繪暗面顆粒的細節。

◆作品主題：竹筍

■練習重點

①棕色系的柱狀物體描繪練習。

②竹筍表面較粗硬的茸毛描繪技巧練習。

■渲染法

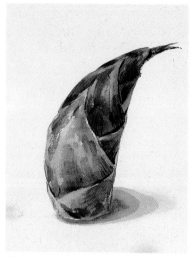

①以樹綠、橄欖綠、黃赭、岱赭、鈷藍調玫瑰紅之灰紫在紙上混色，做為竹筍亮面的顏色。

②以較深的灰紫、岱赭、焦赭表現竹筍的中間調部分，竹筍表面上的紋路及絨毛用筆尖來修飾。

③以焦赭調胡克綠、焦赭與凡戴克棕描繪竹筍表面的最暗處，並使用筆尖以點狀筆觸畫出茸毛狀。作品完成。

■重疊法

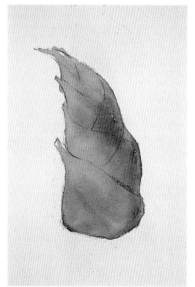
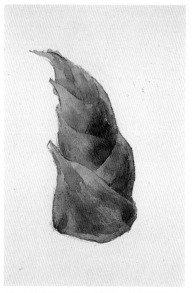
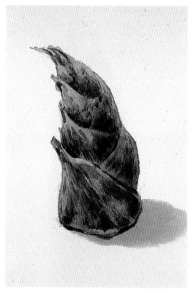

①以鈷藍調玫瑰紅之灰紫、黃赭、焦赭調朱紅與焦赭在紙上混色做為第一層底色。

②以較濃之灰紫、岱赭、焦赭描繪中間調部分，並保留部分第一次所繪之底色；使用筆觸做出表面粗糙的感覺。

③最後以焦赭調胡克綠、焦赭與凡戴克棕畫竹筍的最暗面及表皮的紋路。

92

◆作品主題：大頭菜

■練習重點

①探討綠色系蔬菜的配色方法。

②使用較飽和的顏料與水份表現綠色植物的柔潤。

◢渲染法

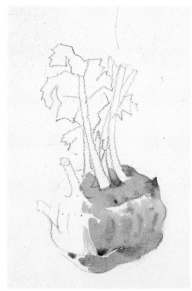
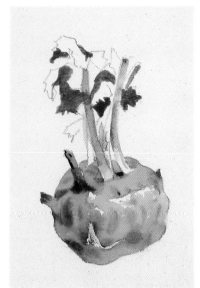
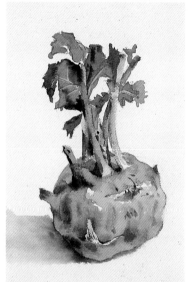

①先於亮面刷清水，以純岱赭、橄欖綠、樹綠、胡克綠調岱赭與胡克綠畫大頭菜莖部的亮面。並以乾筆留下最亮點。

②以鈷藍調玫瑰紅之灰紫、胡克綠調岱赭及焦赭畫大頭菜的灰色調及葉片。須注意降低邊緣的彩度。

③用胡克綠、青綠混岱赭描繪葉片，深胡克綠調焦赭繪最暗面。以乾筆擦出表面帶泥土的質感。作品完成。

■重疊法

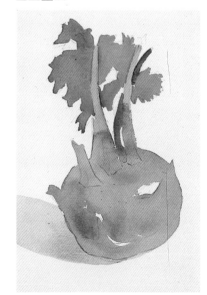
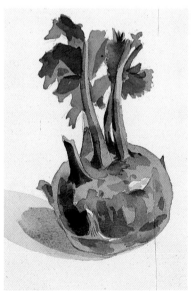
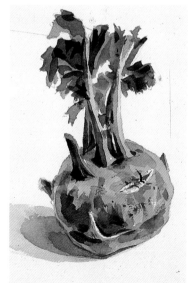

①以鈷藍調玫瑰紅之灰紫、樹綠、橄欖綠、胡克綠與淺胡克綠調岱赭上第一層底色，並以乾筆留下最亮點。

②用純胡克綠、胡克綠調岱赭或焦赭，與岱赭、焦赭畫灰色調部分，並部分保留第一次所繪之底色。

③仍以較濃的胡克綠調焦赭繪在最暗面。並以乾筆表現表面帶泥土的質感。作品完成。

◆作品主題：花椰菜

■練習重點

①花椰菜表面細緻的顆粒狀結構須區分出來。

②整體的固有色與配色練習。

■渲染法

①使用鎘黃調少許樹綠，以乾擦的筆觸畫出花椰菜亮面的質感。以樹綠、灰紫，紺青調胡克綠在紙上混色做為葉面部分的基本色調。

②用橄欖綠與胡克綠及岱赭相混加重花椰菜的灰色調。青綠調紺青畫葉片的灰色調。

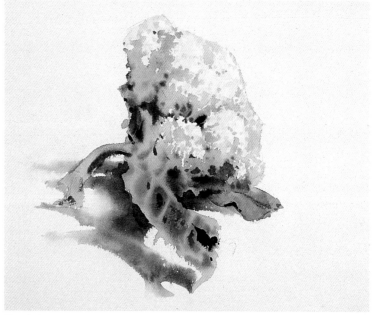

③以焦赭調深胡克綠與較濃的灰紫、焦赭調凡戴克棕加在最暗面。作品完成。

■重疊法

①以鎘黃、鎘橙調樹綠，用乾擦筆觸畫出亮面，以樹綠、胡克綠做為葉片的基本色調。

②以鈷藍調玫瑰紅之灰紫與鎘橙在紙上混色畫花椰菜的灰色調，胡克綠混岱赭做葉片的中間調，並部分保留第一次所繪之底色。

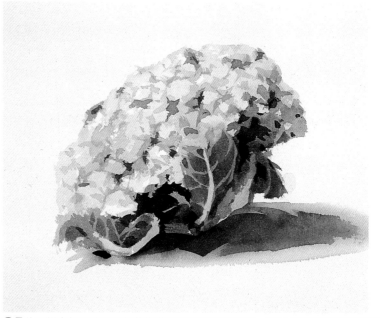

③最後以紺青加玫瑰紅之紅紫畫花椰菜表面的最暗處，深胡克綠調焦赭描繪葉片的暗面。

◆作品主題：茄子

■練習重點

紫色為不穩定、極難控制之高彩色，如何正確地表現茄子的色相及彩度是困難的技術。

■渲染法

①先於亮面刷一層清水，再以岱赭、鮮紫及紅紫在紙上混色做為茄子亮面之底色，並乾筆留下亮點。

②紺青調暗紅畫茄子之中間調，以胡克綠、岱赭、焦赭在紙上混色畫出蒂的部份。

③最後以普魯士藍調暗紅及少量凡戴克棕描繪靠近茄子邊緣之最暗面。以焦赭、凡戴克棕勾勒蒂的最暗面。

■重疊法

①以安特衞普藍調玫瑰紅之灰紫，與鮮紫、紅紫在紙上混色做為底色。岱赭、胡克綠做蒂之底色。

②普魯士藍調暗紅，與紅紫在紙上混色畫茄子的中間調。胡克綠與凡戴克棕相混將蒂的灰色調畫出。

③以普魯士藍調暗紅，與凡戴克棕繪出茄子的最暗面。作品完成。

◆作品主題：南瓜

■練習重點

表現南瓜表皮的固有色與粗糙質感。

■渲染法

①先於亮面部份刷水，以橄欖綠、樹綠、胡克綠調岱赭與紺青調玫瑰紅之灰紫，作為南瓜的基本色調，並以乾筆留下亮點。

②以深胡克綠調焦赭與胡克綠調鈷藍描繪南瓜的灰色調，並以點狀筆觸做出表面顆粒的質感。

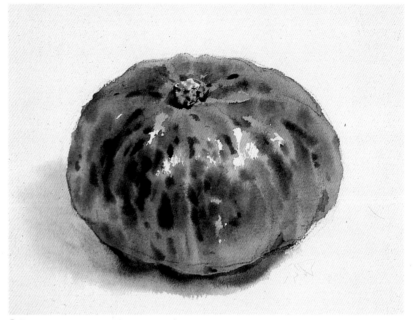

③最後以深胡克綠混凡戴克棕繪南瓜與顆粒狀結構的暗面，即完成。

■重疊法

①在亮面部份刷清水，以橄欖綠、樹綠、胡克綠加少許岱赭與紺青加玫瑰紅的紅紫做為南瓜的第一層底色，並以乾筆留下亮點。

②用胡克綠調岱赭、胡克綠調紺青描繪南瓜的中間調及顆粒狀結構，並保留部分第一層底色。

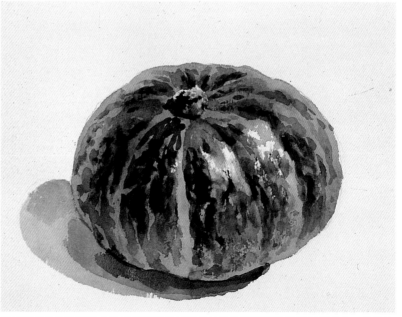

③以胡克綠調焦赭及少許凡戴克棕描繪南瓜的暗面及顆粒狀結構最深部分。作品完成。

◆作品主題：小黃瓜

■練習重點

　　注意不要成為綠色的單色畫。可使用素描觀念找出小黃瓜上各種不同的綠色配方。

■渲染法

①以黃赭、樹綠、淺胡克綠及紺青調玫瑰紅之紅紫做為亮面的基本色調，並以乾筆留下亮點。

②用胡克綠調少許青綠、青綠調少許岱赭做小黃瓜的中間調。使用多種綠色相可使黃瓜不致成為綠色的單色畫。

③最後以深胡克綠調焦赭畫小黃瓜的暗表，並做出表面的顆粒狀質感。

■重疊法

①先於亮面部份刷水，以黃赭、樹綠、胡克綠、胡克綠調岱赭、紺青調玫瑰紅做為第一層底色。並以乾筆留下亮點。

②以胡克綠調岱赭、鮮綠調岱赭畫灰色調部分，用稍乾筆觸做出亮面顆粒狀質感，並部分保留第一層底色。

③最後以胡克綠調焦赭繪最暗面及暗處的顆粒狀質感。

◆作品主題：大白菜

■練習重點

①大白菜由片狀葉所組合成的構造，爲練習重點。
②蔬菜柔而脆的質感以充足的水份及顏料來表現。

■渲染法

①以鈷藍調玫瑰紅之灰紫與黃赭調橄欖綠、樹綠在紙上混色畫大白菜的亮面，並以較乾筆觸留下亮點。

②以胡克綠、胡克綠調岱赭、胡克綠混鈷藍及較濃的灰紫畫大白菜的灰色調。並以濕中濕筆法描繪白菜綠色葉面彩度較高的部分。

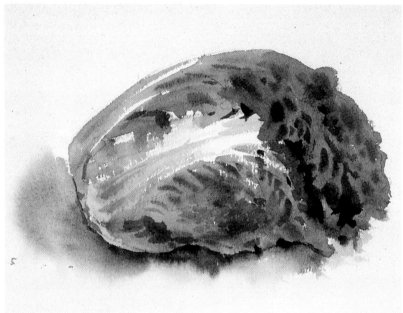

③最後以胡克綠調焦赭畫最靠近邊緣處及葉片中的最暗面。

■重疊法

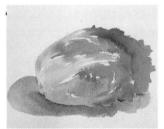

①以鈷藍調玫瑰紅之灰紫、黃赭、橄欖綠、樹綠在紙上混色描繪，做爲第一層底色，並以乾筆留下亮點。

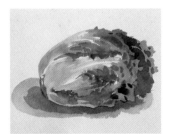

②以調淡的純岱赭與胡克綠調岱赭、胡克綠調少許鈷藍描繪中間色調，並部分留下第一層底色。以筆腹向外側描繪使筆觸柔和。

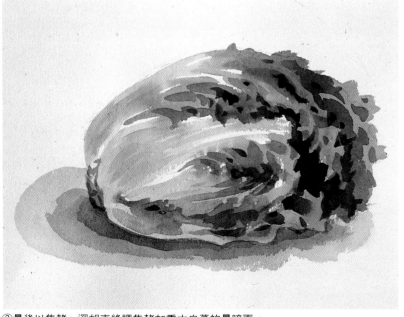

③最後以焦赭、深胡克綠調焦赭加重大白菜的最暗面。

◆作品主題：青椒

■練習重點

①練習彩度高明度低的綠色球體之固有色配方。

②青椒表面光滑有臘質的感覺，必須使用流利的筆觸來表現。

■渲染法

①以紺青與玫瑰紅調少許岱赭的灰紫、樹綠在紙上混色做爲亮面底色，並以較乾筆觸留下亮點。

②以淺胡克綠調岱赭與純青綠在紙上混色畫青椒中間調，並用薀莎綠提升高彩度部分。以筆尖沾顏料快速畫過表現青椒的光滑面。

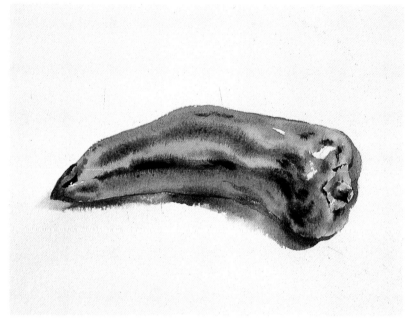

③最後以青綠、薀莎綠調焦赭、胡克綠調焦赭及少許凡戴克棕描繪最暗面。

■重疊法

①以鈷藍調玫瑰紅之灰紫與樹綠、橄欖綠在紙上混色畫第一層底色，並以較乾筆觸留下亮點。

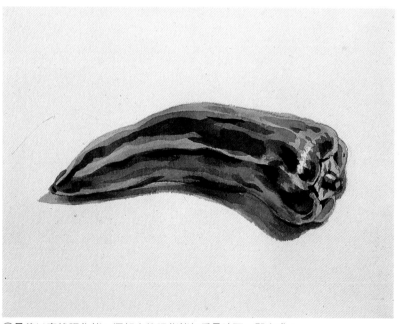

②以胡克綠調岱赭與胡克綠畫中間色調，用青綠調樹綠提升高彩度部分，並保留部分第一次所繪之底色。運筆必須流利而肯定。

③最後以青綠調焦赭、深胡克綠調焦赭加重最暗面，即完成。

◆作品主題：馬鈴薯

■練習重點

①表現馬鈴薯表面粗糙的質感。

②灰土色球體固有色練習。

■渲染法

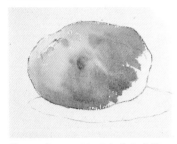

①以鈷藍調玫瑰紅之灰紫與黃赭、岱赭在紙上混色畫馬鈴薯的亮面，並以筆腹向外的筆觸使邊緣柔和。

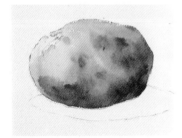

②以較濃的灰紫、凡戴克棕、焦赭在紙上混色畫灰色調部分。

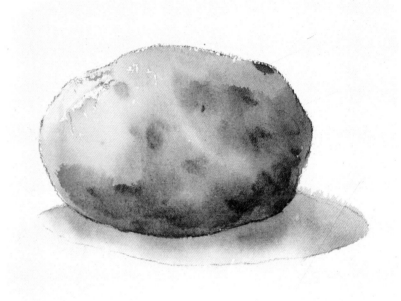

③以焦赭及凡戴克棕畫暗面與馬鈴薯上較暗的點。作品完成。

■重疊法

①以鈷藍調玫瑰紅之灰紫、黃赭與岱赭在紙上混色做第一層底色。

②以較濃的灰紫、焦赭調少許岱赭、純焦赭畫出中間調。用略乾的筆觸表現表面的質感。

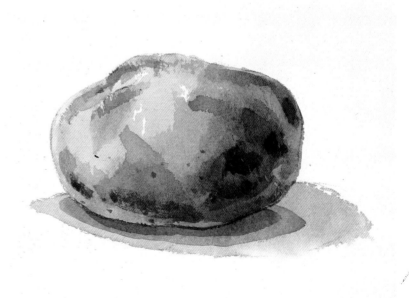

③以焦赭、凡戴克棕畫最暗面及表皮上的斑點。作品完成。

◆作品主題：蕃薯

■練習重點

①中低彩度的棕色練習。

②練習掌握表面的粗糙質感。

■渲染法

①先於亮面部分刷少許清水，以鈷藍調玫瑰紅之灰紫與岱赭在紙上混色做亮面的基本色彩。

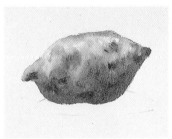

②以黃赭、生赭與較濃之灰紫繼續在紙上混色畫蕃薯中間調部分，並降低邊緣的彩度。

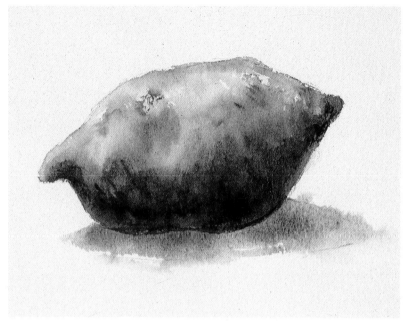

③靠近邊緣的最暗面及泥土的質感以凡戴克棕調暗紅、凡戴克棕加上。作品完成。

■重疊法

①以鈷藍調玫瑰紅之灰紫、黃赭、生赭、岱赭在紙上混色，做為第一層底色。

②以岱赭、焦赭調紅棕與焦赭，使用乾擦的筆觸，做出蕃薯的灰色調及表皮粗糙的感覺。

③最後使用純凡戴克棕、凡戴克棕加暗紅仍舊用乾擦的筆觸，畫在最暗面。

◆作品主題：絲瓜

■練習重點

①綠色柱狀體的練習。
②表現絲瓜表面粗糙顆粒的質感。

■渲染法

①以鈷藍調玫瑰紅之灰紫與黃赭調樹綠作亮面的顏色。

②以胡克綠調岱赭繪中間調部分，較濃的灰紫描繪底部邊緣，並降低邊緣的彩度。

③用較濃的淺胡克綠調生赭與凡戴克棕調淺胡克綠刻畫表面點狀突起。以紺青加暗紅及少許岱赭描繪影子。作品完成。

■重疊法

①鈷藍調洋紅及少許黃赭與樹綠、黃赭相混，在紙上混色做為底色。

②以深胡克綠混岱赭描繪中間色調，鈷藍混暗紅畫底部邊緣，並部分保留第一次所繪之底色。

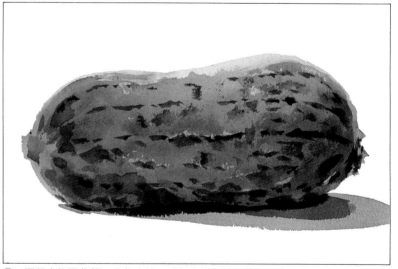

③以深胡克綠調焦赭、凡戴克棕調淺胡克綠用較乾筆觸刻畫表皮的點狀斑紋。紺青調暗紅及岱赭畫出影子。作品完成。

◆作品主題：蓮藕

■練習重點
①練習彩度稍低的棕灰色調之顏色組合。
②表現表皮上粗糙而帶泥土的質感。

■渲染法

①以鈷藍調玫瑰紅之灰紫、黃赭、岱赭在紙上混色畫出亮面，並以較乾筆觸留下亮點。

②用岱赭與稍濃的灰紫畫中間調部分，並點出表面斑紋、泥土的質感。

③以焦赭、凡戴克棕描繪靠近邊緣的最暗面，並以筆尖畫暗點。作品完成。

■重疊法

①以鈷藍調玫瑰紅之灰紫、黃赭、生赭、岱赭在紙上混色做為第一層底色，並以乾筆留下亮點。

②以稍濃的灰紫、岱赭調灰紫與焦赭畫灰色調部份，並留下筆觸。

③用焦赭、凡戴克棕畫最暗面，並以稍乾筆觸畫出表面沾著泥土的質感。作品完成。

◆作品主題：芋頭

■練習重點

①中低明度的棕色練習。

②練習芋頭表面的粗糙質感與即將脫落的鬆脆表皮的表現法。

■渲染法

①亮面以鈷藍與玫瑰紅相混之灰紫、生赭與岱赭在紙上混色畫出，並以乾筆留下最亮處。

②以紺青調暗紅之紅紫、焦赭、岱赭在紙上混色畫中間調，以純凡戴克棕畫表面質感。

③最後以純凡戴克棕、凡戴克棕混暗紅畫最暗面及暗面表皮的質感。

■重疊法

①以鈷藍調玫瑰紅之灰紫、黃赭、岱赭在紙上混色做為第一層底色，並以乾筆留下最亮點。

②以焦赭調棕紅與焦赭使用乾擦筆觸做出灰色調部分及表面粗糙之質感，並局部保留底色。

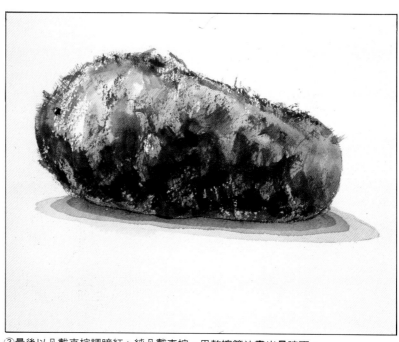

③最後以凡戴克棕調暗紅、純凡戴克棕，用乾擦筆法畫出最暗面。

◆作品主題：玉米

■練習重點

①練習玉米完全由顆粒所組成的表面描繪技巧。

②橘黃色圓柱體固有色的描繪練習。

■渲染法

①以鈷藍調玫瑰紅之灰紫、鉻黃、鎘黃與鎘橙調少許樹綠描繪玉米的亮面，並以乾筆留下亮點。用樹綠調少許岱赭、灰紫畫葉的亮面。

②以岱赭、鎘橙調樹綠與樹綠畫玉米的中間調及顆粒狀部分。胡克綠調岱赭做出葉的灰色調，以筆尖沾純岱赭繪葉面的紋路。

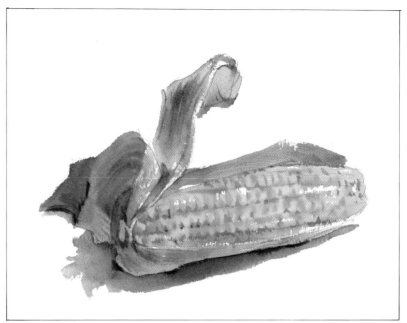

③以胡克綠混焦赭畫玉米各處的最暗面。作品完成。

■重疊法

①以鎘黃、樹綠、鈷藍調玫瑰紅之灰紫，做為玉米的第一層底色，並以乾筆留下亮點。

②以胡克綠調岱赭與鎘橙調少許樹綠表現玉米的中間調及表面的顆粒。胡克綠調岱赭繪葉的灰色調。

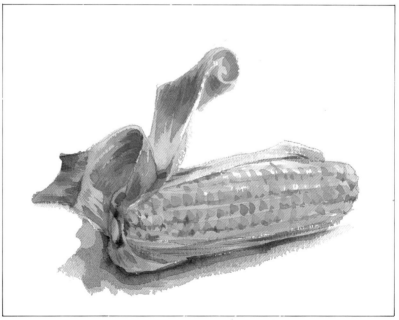

③用胡克綠調焦赭描繪玉米各處最暗的部分。葉面紋路以純岱赭用乾筆繪出。作品完成。

◆作品主題：包子

■練習重點

保持包子本身的高明度及鬆軟的感覺。

■渲染法

①先於亮面局部上一層清水，以生赭、鈷藍調玫瑰紅之灰紫、岱赭在紙上混色做為包子的底色，並以乾筆留下亮點。

②較濃的灰紫與岱赭在紙上混色，畫包子的中間色調。

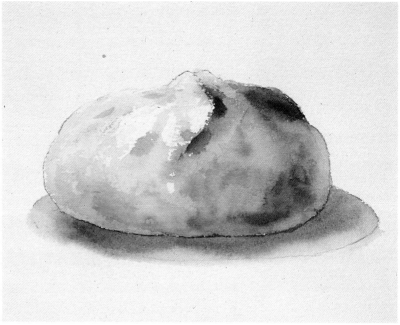

③以焦赭調少許灰紫畫靠近邊緣的最暗面，即完成。

■重疊法

①在亮面局部刷上清水，以生赭、鈷藍調玫瑰紅之灰紫、岱赭等在紙上混色，做為第一層底色。

②用較濃之灰紫、岱赭描繪包子的灰色調部分，並部分保留第一次所繪之底色。以較多水份表現包子表面蓬鬆的質感。

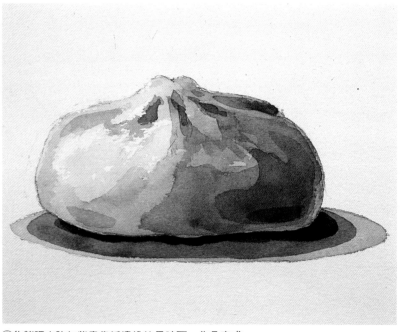

③焦赭調少許灰紫畫靠近邊緣的最暗面。作品完成。

106

◆作品主題：蛋糕
■練習重點
奶油的白而滑，及蛋糕本身的柔軟膨鬆質感為表現重點。

■渲染法

①以鈷藍調玫瑰紅之灰紫與橄欖綠
調鎘黃做為蛋糕的底色。

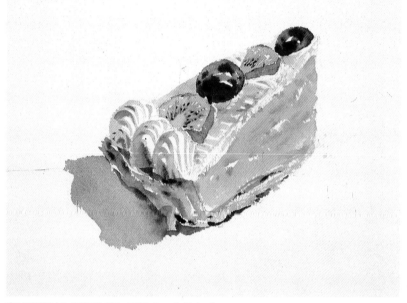

②黃赭及岱赭畫脆皮部分。灰紫調
暗紅畫櫻桃。

③以較濃的灰紫與焦赭加重暗處。作品完成。

■重疊法

①以鈷藍調玫瑰紅之灰紫與樹綠、
橄欖綠、黃赭、岱赭、玫瑰紅上第
一層底色。

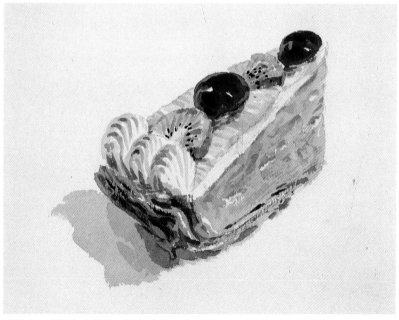

②稍濃的灰紫畫奶油的中間調與影
子，岱赭以稍乾筆觸刻畫脆皮，橄
欖綠調生赭描繪蛋糕中間調。用洋
紅加重櫻桃色彩。

③最後以濃灰紫及焦赭加重各處，完成。

◆作品主題：吐司片

■練習重點

①畫出吐司的鬆軟質感。

②表現麵包中空的囊狀結構。

■渲染法

①用稍乾的筆觸，以玫瑰紅調鈷藍之灰紫及黃赭在紙上混色畫出吐司的表面。

②以生赭、岱赭與焦赭描繪吐司外皮。

③最後以灰紫與岱赭在紙上混色畫出暗影。

■重疊法

①以鈷藍調玫瑰紅之灰紫與黃赭在紙上混色，用較乾筆觸描繪出吐司的表面。

②以生赭、岱赭描繪吐司外皮。

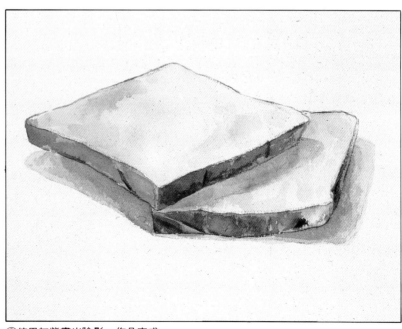

③使用灰紫畫出陰影。作品完成。

◆作品主題：魚片

■練習重點

①必須以較高彩度之色彩，表現生肉新鮮的感覺。

②魚本身肌理須表達正確。

■渲染法

①魚片的亮面以朱紅調岱赭，玫瑰紅調鈷藍之灰紫及黃赭在紙上混色畫出，魚皮的底色以灰紫畫上。

②以稍濃的朱紅調岱赭與焦赭描繪魚肉彩度高的部分，並勾勒肌肉的紋理，用較濃的灰紫繼續畫魚表皮的中間調部分。

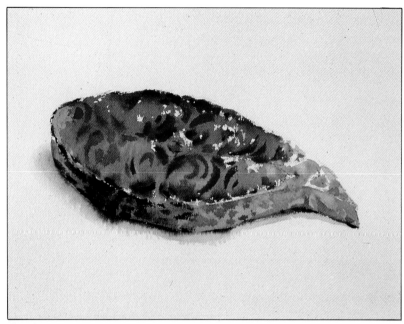

③以朱紅調少許焦赭描繪魚肉暗色調部分，紺青調暗紅用點狀筆觸繪魚表皮的最暗處。灰紫畫影子。作品完成。

■重疊法

①以少許朱紅調岱赭，鈷藍調玫瑰紅之灰紫、黃赭在紙上混色上第一層底色。

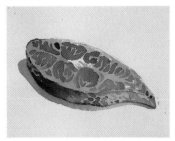

②以朱紅調岱赭描畫表皮彩度較高的中間調，較濃的灰紫刻畫魚表皮的紋路，並部分保留第一層底色。

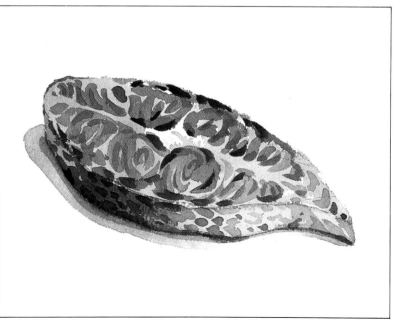

③最後以朱紅調焦赭描畫魚肉的暗點，用紺青調暗紅以重疊筆觸繪魚皮的最暗處。

◆作品主題：螃蟹

■練習重點

①灰綠色的螃蟹本身色彩豐富，宜仔細觀察。

②表現甲殼堅硬的感覺。

■渲染法

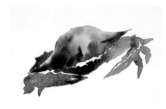

①以紺青調玫瑰紅、岱赭、焦赭、純胡克綠、胡克綠調岱赭等在紙上混色畫亮面底色。邊緣處以筆腹向外描繪稍微降低彩度。

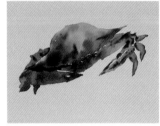

②以焦赭、純凡戴克棕、凡戴克棕調胡克綠畫中間調，較濃的灰紫及焦赭、凡戴克棕描繪兩隻螯。

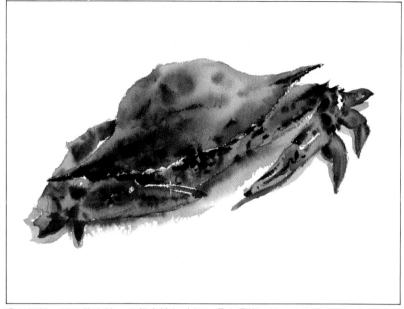

③用焦赭、純凡戴克棕、凡戴克棕加暗紅以濕中濕筆法進一步刻畫細節。灰紫畫影子，作品完成。

■重疊法

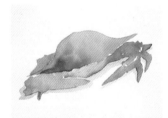

①以鈷藍調玫瑰紅之灰紫、岱赭、焦赭與胡克綠在紙上混色上第一層底色。

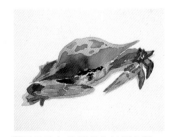

②甲殼的灰色調部分以胡克綠、灰紫、岱赭在紙上混色畫出，較濃的灰紫、焦赭描繪兩隻螯，並部分保留第一次所繪的底色。

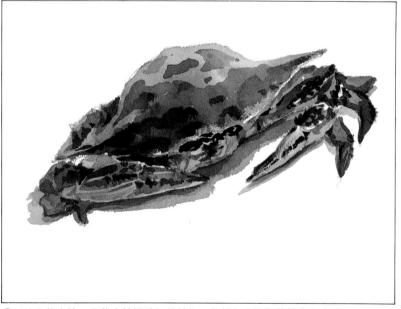

③以純凡戴克棕、凡戴克棕調暗紅及棕紅，焦赭加少許灰紫描畫各處暗面細節。作品完成。

◆作品主題：烏賊

■練習重點

①烏賊表面的斑點要用極細的筆觸表現。

②烏賊的質感和墨魚類似。

■渲染法

①烏賊亮面的顏色以鈷藍調玫瑰紅之灰紫與岱赭在紙上混色畫出，並留下最亮點。

②以灰紫及岱赭加少許朱紅、純岱赭描繪烏賊表面的斑點及中間色調。作品完成。

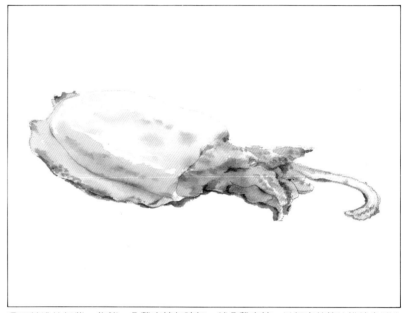

③用較濃的灰紫、焦赭、凡戴克棕加暗紅、純凡戴克棕，以細密的筆法描繪烏賊上較為暗色的斑點。作品完成。

■重疊法

①烏賊的底色以鈷藍調玫瑰紅之灰紫及岱赭在紙上混色畫出，並留下最亮面。以較飽和的水分表現烏賊濕軟的質感。

②岱赭、焦赭，稍濃的灰紫描繪烏賊的中間調部分，以點狀筆觸描繪斑點。

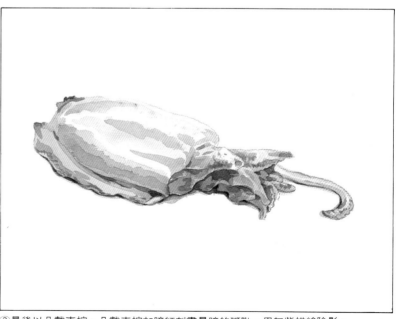

③最後以凡戴克棕、凡戴克棕加暗紅刻畫最暗的斑點，用灰紫描繪陰影。

◆作品主題：花枝

■練習重點

花枝本身黏膩、蒼白、半透明的感覺必須掌握。

■渲染法

①以鈷藍調玫瑰紅之灰紫、黃赭、岱赭在紙上混色上墨魚的第一層底色，並保留最亮點。

②以生赭描繪身體的中間調部分，用濕中濕的筆觸畫出軟體動物的感覺。較濃的灰紫修飾觸角。

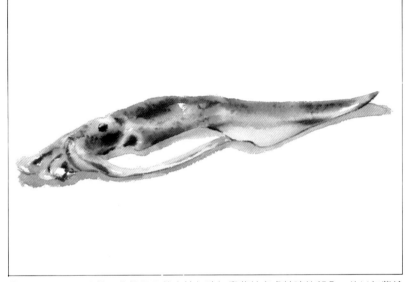

③紺青調洋紅、岱赭、焦赭與凡戴克棕加暗紅畫花枝各處較暗的部分，並以灰紫繪暗影。作品完成。

■重疊法

①以鈷藍調玫瑰紅之灰紫、黃赭、生赭在紙上混色上花枝的第一層底色。

②以稍濃的上述色彩畫花枝的灰色調部分，並局部保留第一次所繪之底色。

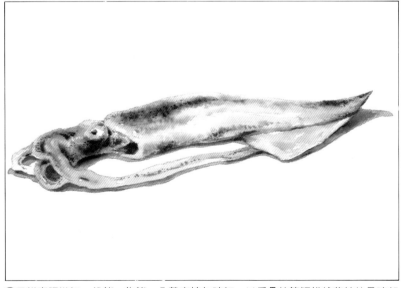

③用紺青調洋紅、岱赭、焦赭，凡戴克棕加暗紅，以重疊的筆觸描繪花枝的最暗部分。作品完成。

◆作品主題：吳郭魚

■練習重點

①魚鱗溼潤的感覺必須以點狀筆觸表現。

②吳郭魚灰色調的顏色特徵不明顯，應注意觀察配色的方式。

■渲染法

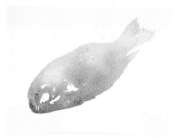

①以紺青調玫瑰紅、玫瑰紅及胡克綠在紙上混色畫出吳郭魚亮面的底色，並以乾筆留下最亮點。

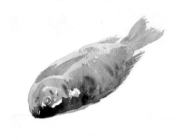

②以灰紫、岱赭、胡克綠描繪魚背的灰色調。鰓的部分用暗紅加岱赭畫出。以溼中溼筆法表現魚背上濕淋淋的感覺。

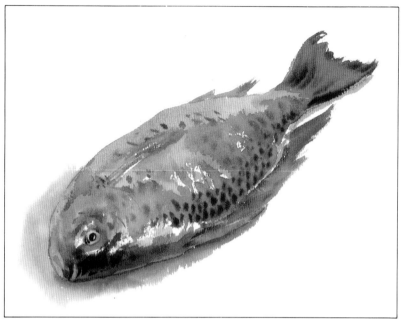

③最後用胡克綠調凡戴克棕刻畫最暗的魚鱗，以紺青調暗紅用筆尖勾勒鰭與尾的暗面。

■重疊法

①以朱紅、玫瑰紅調鈷藍之灰紫，胡克綠在紙上混色上第一層底色，並以乾筆留下最亮點。

②用稍濃的灰紫、玫瑰紅、胡克綠調焦赭描繪灰色調部分，並局部保留第一層底色。

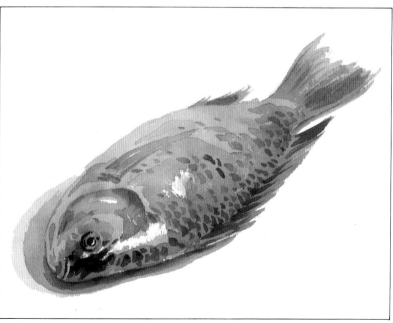

③焦赭加少許灰紫與凡戴克棕加深胡克綠，以點狀筆觸描繪暗面魚鱗，紺青調暗紅畫鰭的暗面。作品完成。

◆作品主題：魚乾

■練習重點

①掌握魚乾本身乾燥而粗糙的質感。

②魚乾灰色調固有色的掌握。

■渲染法

①以鈷藍調玫瑰紅之灰紫、安特衛普藍與黃赭在紙上混色，用略乾的筆觸描繪魚乾的亮面，並留下最亮面。

②以較濃的灰紫描繪背部，黃赭、岱赭畫魚尾及魚身的中間調。並以留白的反光表現魚乾粗糙的質感。

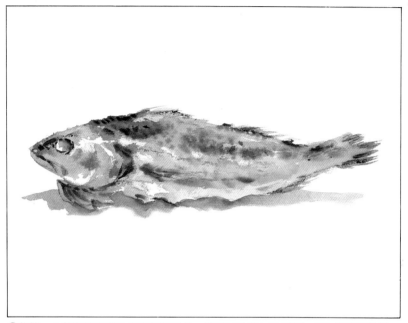

③焦赭、凡戴克棕描繪魚身的暗面部份。岱赭以乾筆加強尾部，用灰紫表現陰影。作品完成。

■重疊法

①以鈷藍加玫瑰紅之灰紫、安特衛普藍、黃赭、生赭在紙上混色上魚乾第一層底色，並以乾筆留下亮點。

②以灰紫與焦赭描繪魚背，灰紫、朱紅調岱赭、生赭與安特衛普藍調灰紫畫魚乾的灰色調部分，並部分保留第一層底色。

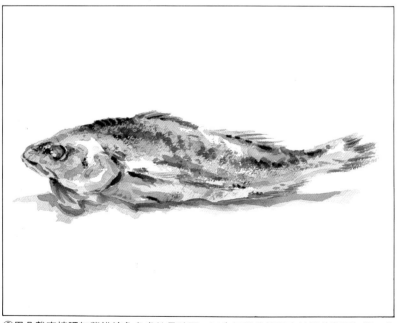

③用凡戴克棕調灰紫描繪魚各處的最暗面，以朱紅調岱赭與安特衛普藍調灰紫、焦赭，用乾筆刻畫魚身的細節。作品完成。

◆作品主題：透明酒瓶㈠

■練習重點
表現玻璃清澄的透明度與脆而堅硬的質感。

■渲染法

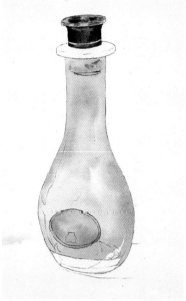 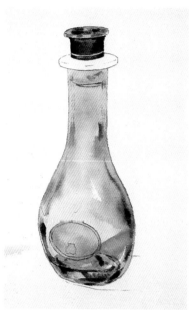 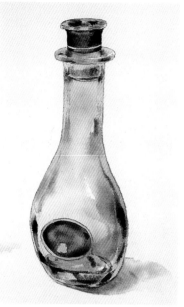

①以紺青調玫瑰紅之灰紫與黃赭、胡克綠調岱赭在紙上混色畫玻璃瓶的底色，並留下亮點。

②以胡克綠調焦赭描繪玻璃瓶的中間調，岱赭與黃赭、灰紫在紙上混色畫瓶中酒。

③用濃灰紫與凡戴克棕描繪玻璃的暗面，以較高的反差表現玻璃堅硬的質感。棕紅與岱赭、焦赭在紙上混色畫出標籤。灰紫畫影子。作品完成。

■重疊法

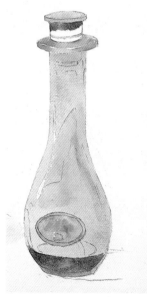 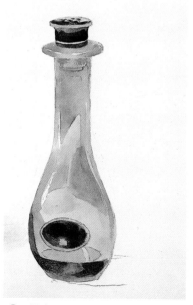 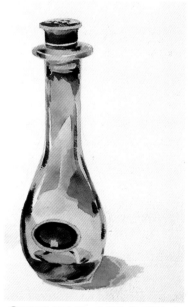

①以鈷藍調玫瑰紅之灰紫與黃赭、胡克綠調岱赭繪玻璃及酒的第一層底色，灰紫與黃赭相混上標籤的底色，並留下酒瓶本身的亮點。

②以紺青調玫瑰紅之紅紫與胡克綠混焦赭描繪瓶子的灰色調，並部分保留第一層底色。棕紅、焦赭畫酒及標籤的中間調。

③以純凡戴克棕、凡戴克棕調深胡克綠描繪各處暗點。作品完成。

◆作品主題：透明酒瓶㈡

■練習重點

①瓶中酒的色彩及透明度必須正確表現。

②練習瓶子光滑而堅硬的質感描繪技巧。

■渲染法

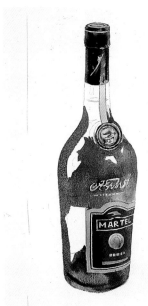
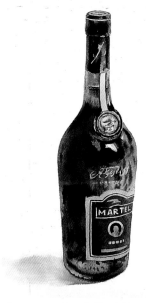

①以鈷藍調玫瑰紅之灰紫、黃赭在紙上混色畫出標籤的底色。焦赭調岱赭及少許暗紅與普魯士藍混少許玫瑰紅繪出標籤。

②以紺青調暗紅之紅紫與岱赭在紙上混色做為瓶中酒的底色，並留下亮點。

③最後以岱赭、焦赭、洋紅、棕紅與凡戴克棕在紙上混色描繪酒的中間調及暗面部分。

■重疊法

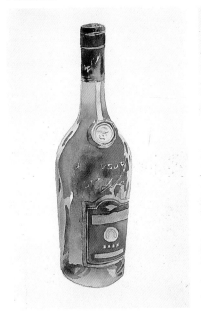
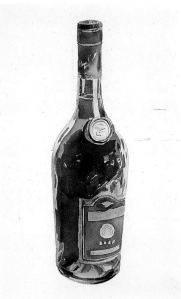

①以鈷藍調玫瑰紅之灰紫與黃赭在紙上混色上標籤底色。用灰紫、岱赭、棕紅、朱紅與黃赭調少許胡克綠描繪標籤及酒瓶，並保留亮點。

②較濃的灰紫、岱赭、棕紅、焦赭畫酒瓶及酒的中間調，並以較銳利的筆觸及較大的反差畫出玻璃的質感。

③最後用凡戴克棕加暗紅、純凡戴克棕加重各最暗處，即完成。

116

◆作品主題：透明酒瓶（三）

■練習重點

酒瓶上的反光與明確的明暗對比是表現玻璃堅硬質感的重點。

■渲染法

①以鈷藍調玫瑰紅之灰紫、黃赭與岱赭在紙上混色做為玻璃與標籤的底色，並留下主要亮點。

②以黃赭、生赭、岱赭在紙上混色做為瓶中酒的主要色彩，並留下各處的灰白色反光。

③最後以焦赭、凡戴克棕調少許暗紅、純凡戴克棕畫在各最暗處，即完成。

■重疊法

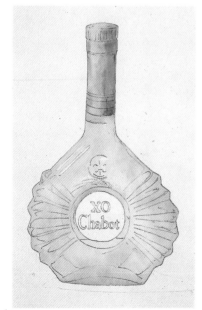 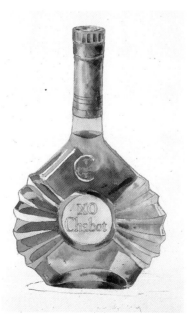 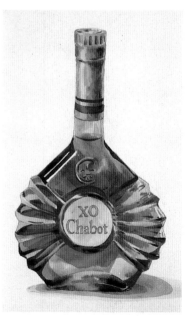

①酒瓶的第一層底色以鈷藍調玫瑰紅之灰紫、黃赭、岱赭、生赭在紙上混色繪出，並留下主要亮點。

②以黃赭、生赭、岱赭及灰紫做為瓶中酒的基本色調在紙上混色繪出，並以銳利的筆觸保留第一層底色。

③最後以焦赭、純凡戴克棕與凡戴克棕調少許暗紅加重各處暗面。

◆作品主題：透明酒瓶㈣

■練習重點

①半透明瓶的透明度及色彩都必須正確掌握。

②注意將酒瓶各個面的差異及本身的立體感畫出。

■渲染法

①標籤以黃赭、岱赭在紙上混色畫出，鈷藍調玫瑰紅之灰紫，凡戴克棕、岱赭、焦赭畫酒瓶的亮面，並以乾筆留下亮點。

②以較濃的灰紫、焦赭、岱赭、凡戴克棕在紙上混色畫酒瓶的中間調，並以點狀筆觸描繪酒瓶表面蜂巢之結構

③以洋紅、暗紅、普魯士藍調凡戴克棕畫標籤上的細節。作品完成。

■重疊法

 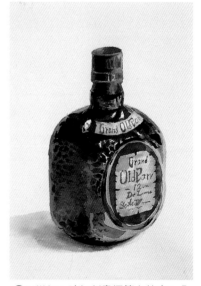

①酒瓶底色以鈷藍調玫瑰紅之灰紫、岱赭在紙上混色畫出，並留下最亮點。標籤的底色以灰紫與黃赭在紙上混色描畫。濃灰紫與凡戴克棕在紙上混色描繪瓶蓋。

②稍濃的灰紫與岱赭、焦赭作酒瓶的中間調在紙上混色繪出。淡的焦赭繼續描繪標籤。

③以洋紅、暗紅刻畫標籤上的字，凡戴克棕調暗紅與純凡戴克棕以點狀筆觸畫酒瓶的最暗面。作品完成。

◆作品主題：透明酒瓶（五）

■練習重點
玻璃的質感與瓶中酒的色彩為表現重點。

■渲染法

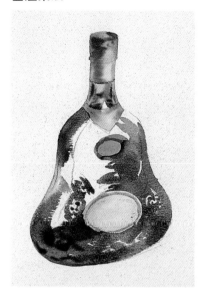 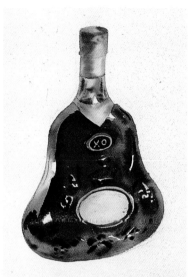 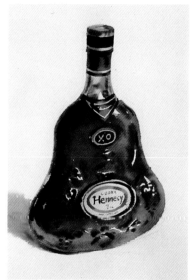

①以鈷藍調玫瑰紅之灰紫、黃赭、生赭在紙上混色畫瓶蓋及標籤。紺青與玫瑰紅相混之紅紫畫酒瓶底色，並留下最亮點。

②以少許朱紅調岱赭及棕紅與較濃的灰紫在紙上混色畫瓶中酒，焦赭調少許凡戴克棕加重各處暗點。作品完成。

③濃灰紫與凡戴克棕調暗紅描繪瓶塞包裝及各處最暗面。

■重疊法

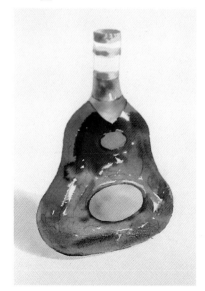 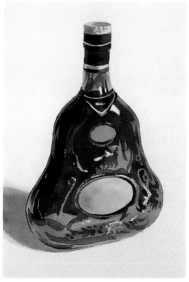 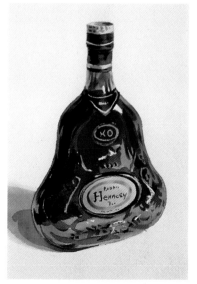

①瓶塞及標籤的底色以鈷藍調玫瑰紅之灰紫、黃赭與岱赭在紙上混色繪出。以岱赭調棕紅及灰紫在紙上混色繪油的第一層色，並留下主要亮點。

②以較濃的灰紫及凡戴克棕調暗紅描繪瓶塞之標籤。用岱赭調棕紅、焦赭調少許凡戴克棕、棕紅與灰紫描繪酒的中間調，並部分保留第一層底色。

③最後以岱赭描繪標籤上的花紋，凡戴克棕調暗紅及少許普魯士藍畫最暗面。

◆作品主題：磨砂瓶

■練習重點

①磨砂瓶的特殊質感為表現重點。

②灰墨綠色酒瓶的固有色彩為此畫特色。

■渲染法

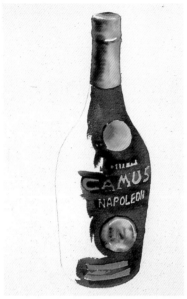 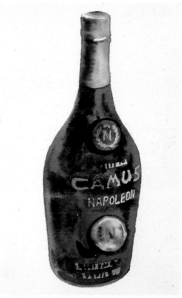 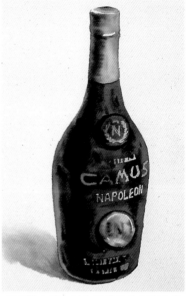

①以鈷藍調玫瑰紅之灰紫與黃赭、岱赭在紙上混色描繪標籤及瓶頸的包裝。深胡克綠調凡戴克棕，深胡克綠調安特衛普藍畫酒瓶亮面。

②以濃的灰紫、胡克綠調普魯士藍及少許凡戴克棕、普魯士綠調焦赭做為酒瓶的中間調部分。

③凡戴克棕加暗紅與普魯士綠調凡戴克棕繪酒瓶最暗面。灰紫畫影子。作品完成。

■重疊法

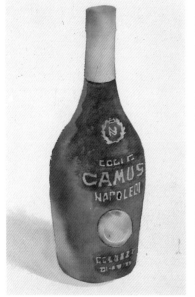 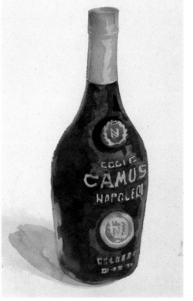 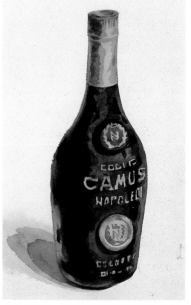

①以鈷藍調玫瑰紅之灰紫與黃赭在紙上混色描繪瓶頸包裝及標籤，胡克綠加紺青與岱赭調胡克綠作酒瓶的基本色。

②以黃赭及岱赭作瓶頸包裝及標籤的中間調，普魯士藍混焦赭畫於暗面，並以稍乾筆觸畫出磨砂瓶的質感。

③以生赭、焦赭描繪酒瓶瓶頸包裝的暗面，凡戴克棕加少許普魯士藍畫於最暗處。

◆作品主題：寶特瓶

■練習重點

塑膠有不同於玻璃瓶的較柔軟的質感，為表現重點。

■渲染法

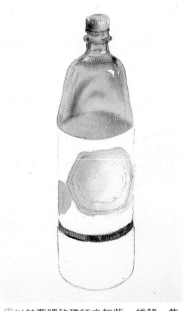

①以鈷藍調玫瑰紅之灰紫、岱赭、焦赭做為塑膠部分的基調在紙上混色繪出。

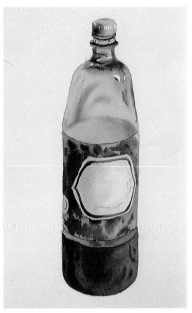

②底部及標籤的顏色以黃赭、岱赭、焦赭及較深的灰紫在紙上混色畫出。

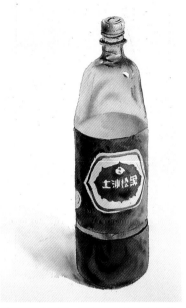

③最後以棕紅、岱赭調灰紫描畫標籤的圖案，焦赭調凡戴克棕及少許棕紅加重暗面。

■重疊法

①以鈷藍調玫瑰紅之灰紫、生赭、岱赭在紙上混色上寶特瓶的第一層底色，並留下亮點。朱紅調岱赭作瓶底的底色。

②以岱赭調焦赭、棕紅調袋赭描繪標籤及其中圖案，較濃的灰紫上寶特瓶的第二次色，並部分保留第一層底色。

③以焦赭、凡戴克棕加重各處的最暗面。

121

◆作品主題：鋁罐

■練習重點

①白色圓柱體的空間表現。

②鋁罐的印刷字彩度極高，必須注意。

■渲染法

①罐頂使用鈷藍調玫瑰紅之灰紫、岱赭在紙上混色畫出。

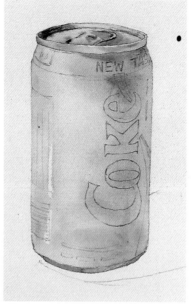

②灰紫及岱赭畫於白色鋁罐的底色，並留下最亮點。

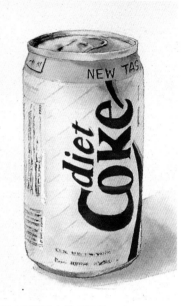

③以鎘黃畫出罐頂標示。亮紅調玫瑰紅描繪罐上印刷字。作品完成。

■重疊法

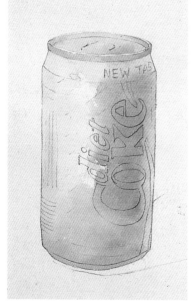

①以鈷藍調玫瑰紅之淡紫與岱赭在紙上混色，繪出鋁罐的第一層底色，並留下亮點。

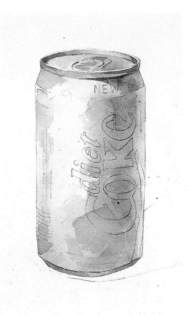

②使用稍濃的上述色彩，繪出鋁罐的第二層色，筆觸必須肯定流利，並部分保留第一層底色。

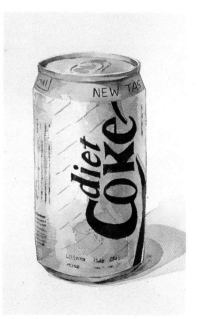

③鎘黃畫罐頂標示，亮紅調玫瑰紅畫罐上印刷字。作品完成。

◆作品主題：錐形石膏

■練習重點

①石膏整體的高明度須保持。

②將無彩色之白色變化，以色彩表現出來。

■渲染法

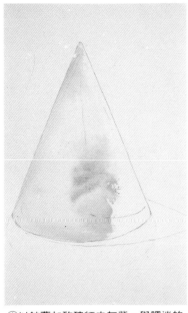 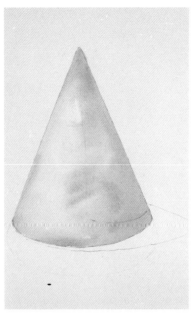 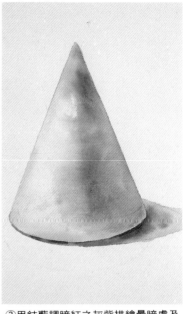

①以鈷藍加玫瑰紅之灰紫，與調淡的岱赭在紙上混色上第一層色，並留下最亮處。注意邊緣彩度必須降低。

②以較濃的灰紫與岱赭快速運筆描繪中間調部分。

③用鈷藍調暗紅之灰紫描繪最暗處及影子。作品完成。

■重疊法

①以鈷藍調玫瑰紅之灰紫與淡的岱赭在紙上混色做為底色，並保留最亮面。

②以稍濃的灰紫與岱赭表現灰色調，並部份保留第一次底色。所留下的筆觸不需太銳利。

③以較濃的灰紫及焦赭畫最暗面。

◆作品主題：白壺與白碗

■練習重點

①白色瓷器的細緻必須用流利的筆觸表現。

②保持白色瓷器本身的高明度，低彩度。

■渲染法

①壺蓋及杯的內側以鈷藍調玫瑰紅之灰紫與岱赭在紙上混色畫出。

②以上述配色由淡至濃描畫壺及杯的外側，在最亮處留下亮點。筆觸須快速流利以表現瓷器光滑的質感。

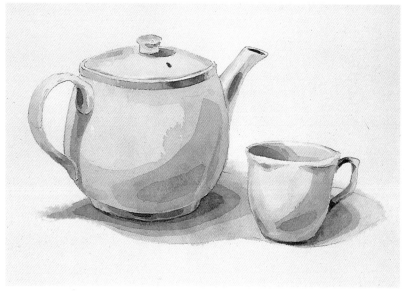

③紺青調玫瑰紅及少許岱赭畫最暗處。灰紫描繪暗影。作品完成

■重疊法

①以鈷藍調玫瑰紅之灰紫與淡的岱赭在紙上混色畫白壺及白杯的第一層底色。並留下最亮的亮點。

②以稍濃的灰紫與岱赭在紙上混色做第二層底色，並部分保留第一次所繪之底色。

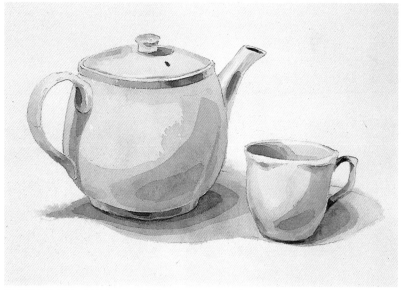

③較濃的灰紫加重最暗面及暗影部分。

◆作品主題：金屬茶壺

■練習重點

①銀壺的表面因反射而呈現眾多的色彩，必須加以減化。

②銀壺的亮度必須表現出來。其固有色與灰色、灰紫色接近。

■渲染法

 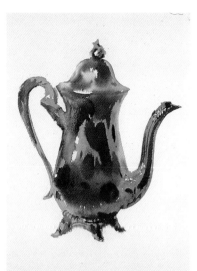 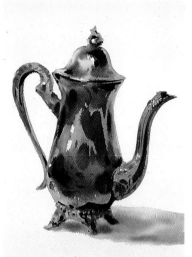

①以鈷藍調玫瑰紅之灰紫、黃赭、岱赭與胡克綠在紙上混色描繪銀壺的底色，並保留最亮點。

②以紺青調洋紅之紅紫上第二層色，薀莎紅調洋紅繪右下角的水果映影。亮紅描繪接近腳部分的反映色。

③壺嘴腹及壺腹用鈷藍提升彩度，以暗紅加岱赭畫出暗點，鉻橙加岱赭繪於腳的部分。注意運用反差表現金屬的感覺。作品完成。

■重疊法

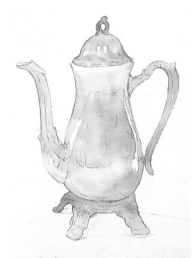 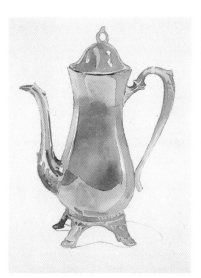 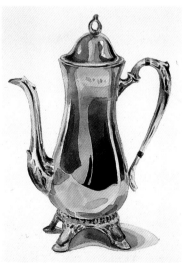

①以鈷藍調玫瑰紅之灰紫、黃赭、岱赭作銀壺的第一層底色在紙上混色繪出，並留下亮點。

②以黃赭與灰紫畫上第二次底色，岱赭加強壺嘴腹，胡克綠畫壺腹的映影。最亮點旁的反差加大，以表現金屬的質感。

③以濃灰紫、紺青調暗紅畫於各處的最暗面。作品完成。

◆作品主題：酒盒

■練習重點
①必須正確表現酒瓶紙盒的色相與彩度。
②將每一個面的明度差異分出。

■渲染法

①鈷藍調玫瑰紅之灰紫描繪盒面反光處的底色。黃赭調橄欖綠畫紙盒的金邊。

②以印地安紅、洋紅、棕紅在紙上混色畫出紙盒的主色。暗面使用暗紅調棕紅。

③最暗面使用暗紅調少許焦赭繪出。以灰紫畫暗影。

■重疊法

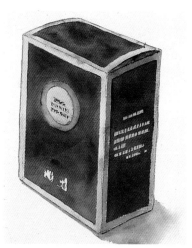

①以鈷藍調玫瑰紅之灰紫與黃赭調橄欖綠畫反光處的底色與金黃色的邊。鎘黃調少許樹綠描繪圓形商標。

②印地安紅、洋紅、棕紅作紙盒的紅色主色，側邊暗面以棕紅調暗紅畫出。以接近平塗的方法表現方形紙盒。

③最後以暗紅調棕紅畫最暗處，灰紫畫影子。

◆作品主題：包裝袋

■練習重點
①變化多端的塑膠表面，亦須簡化成一立方體看待。
②表現塑膠表面反光的感覺。

■渲染法

①以鈷藍調玫瑰紅之灰紫與岱赭作提袋的亮面在紙上混色繪出，用洋紅描繪圖案上的花。

②用安特衛普藍、鈷藍、普魯士藍描繪手提袋的各個面。以明度上較大的反差表現塑膠表面的反光。

③純普魯士藍、普魯士藍調少許暗紅加重最暗面。紺青調玫瑰紅畫影子。作品完成。

■重疊法

①以鈷藍與玫瑰紅相混之灰紫與岱赭、安特衛普藍調胡克綠及普魯士藍在紙上混色作為提袋第一層色。

②以焦赭與較濃的灰紫畫出提袋圖案的中間調，安特衛普藍調普魯士藍及少許暗紅畫藍色提袋的中間調。部分保留第一次所繪之底色。

③以洋紅、暗紅描畫圖案上的紅點，普魯士藍調少許暗紅及少許凡戴克棕繪於最暗處。作品完成。

◆作品主題：香煙盒

■練習重點

①試著畫出金黃色反光的表面。

②稜角分明的立方體，每一面色彩均有不同，須注意描繪。

■渲染法

①以鈷藍加玫瑰紅之灰紫、黃赭加少許樹綠與純黃赭在紙上混色畫出香煙盒的亮面。

②暗紅、玫瑰紅、洋紅畫標籤。純岱赭、岱赭混少許灰紫描繪盒子的中間調。

③暗紅繪標籤彩度高的部分，焦赭加少許胡克綠、純焦赭畫於暗面。作品完成。

■重疊法

①以鈷藍調玫瑰紅之灰紫、純黃赭、黃赭調樹綠作為盒子的底色。

②以朱紅、玫瑰紅、洋紅描繪標籤，較濃的灰紫、岱赭，描繪盒子的灰色調，並部分保留第一次底色。

③岱赭畫煙頭，純焦赭，焦赭調胡克綠畫於最暗面。以暗紅描繪標籤的灰色與盒側的字。作品完成。

◆作品主題：書本

■練習重點

①將立方體每一個面的差異表現出來。
②掌握書本及紙張的厚度與質感。

■渲染法

①以鈷藍調玫瑰紅之灰紫與岱赭在紙上混色畫出書的底色。

②以鎘黃調黃赭、鎘橙調朱紅與胡克綠調岱赭描繪封面的圖案，稍濃的灰紫繪書本的灰色調與側面。

③最後以鮮綠調岱赭畫標題與刻畫封面圖案，用較濃的灰紫描繪封面的葡萄與書本的暗面。平面的書本以較流利的筆法繪出。

■重疊法

①書本的底色以鈷藍調玫瑰紅之灰紫與岱赭在紙上混色繪出，黃赭調鎘黃畫封面。胡克綠、鮮綠調岱赭描繪標題與圖案，鎘橙與較濃的灰紫描繪鳳梨與葡萄。

②以稍濃的灰紫與岱赭畫於書的中間調，胡克綠調凡戴克棕與焦赭刻畫圖案的細節。

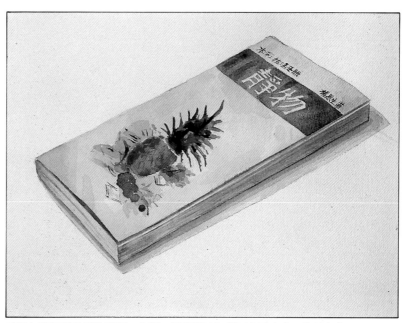

③濃灰紫描繪書側的暗面。焦赭、紺青調暗紅繪圖案最暗處。作品完成。

◆作品主題：鋁箔紙盒

■練習重點

正確地表達印刷品的色相與彩度。

■渲染法

 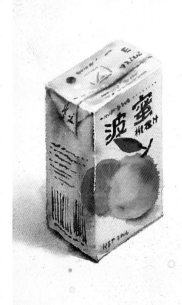

①以鈷藍調玫瑰紅之灰紫與岱赭在紙上混色上鋁箔包的底色。

②用較濃的灰紫描繪紙盒的中暗調部份。

③以鎘黃、鎘橙、鮮綠調岱赭描繪標示之圖案。作品完成。

■重疊法

 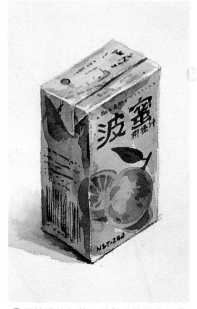

①以鈷藍調玫瑰紅的灰紫與岱赭在紙上混色畫紙包的底色。

②用鎘黃、鎘橙畫圖案的底色。

③用較濃的灰紫以稍乾的筆觸畫於最暗面。以鎘橙調少許岱赭、鮮綠調岱赭畫圖案細節。作品完成。

◆作品主題：白布

■練習重點

①保持白色的高明度低彩度特點。

②強調布本身柔軟的特性。

■渲染法

①除了最亮處之外均刷水，以黃赭、岱赭、純玫瑰紅、玫瑰紅調鈷藍畫白布的亮面，並於最暗處留白。

②以稍濃的上述色彩加強白布的暗面。運筆須快速肯定以畫出白布的柔軟質感。

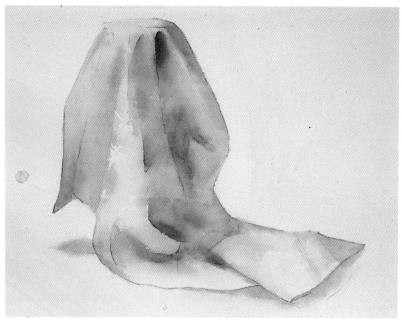

③以較濃的同色系色彩修飾細節，並以灰紫畫暗影。

■重疊法

①除了最亮面之外均刷水，以黃赭、岱赭、鈷藍調玫瑰紅、純玫瑰紅畫第一層底色。

②以稍濃的上述色彩描繪中間調，並部分保留第一層底色。

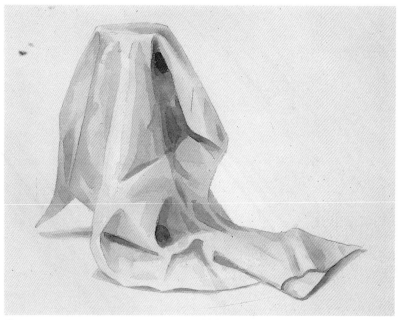

③以較濃的同色系色彩修飾細節，並以灰紫畫影子部分。作品完成。

◆作品主題：花布

■練習重點

除了表現布的柔軟特性之外，表面花紋的明暗也需確實
掌握。

■渲染法

①除了最亮面均刷水外，以黃赭、
岱赭、鈷藍調玫瑰紅作亮面的底色。

②以較濃的上述色彩描繪中間調及
暗面部分，用濕中濕法快速加上以
表現布面的柔軟質感。

③以少許朱紅調玫瑰紅描繪花紋。玫瑰紅調暗紅畫暗面中花紋。作品完成。

■重疊法

①除了最亮面之外均刷水，以岱赭
、黃赭、鈷藍調玫瑰紅作第一層底
色。

②以較濃的上述色彩描繪布的中間
調及暗面，並部分保留第一次所繪
之底色。

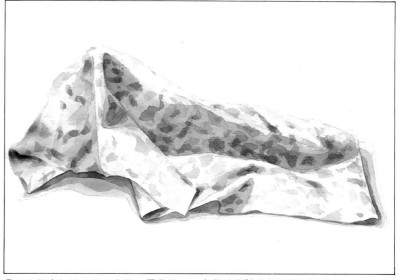

③以少許朱紅調玫瑰紅畫第一層花紋。注意花紋須隨布的轉折而有變化。以玫瑰紅
調少許暗紅描繪暗面中的花紋。作品完成。

◆作品主題：條紋布

■練習重點
①表現布的柔軟特性。
②練習條紋本身色彩的變化描繪技巧。

■渲染法

①除了最亮面之外均刷水，以岱赭、黃赭、鈷藍混玫瑰紅與玫瑰紅畫出布明度高的部分。

②以鉻黃、鎘黃、少許鎘橙畫布的條紋。條紋必須隨布面的轉折而有變化。

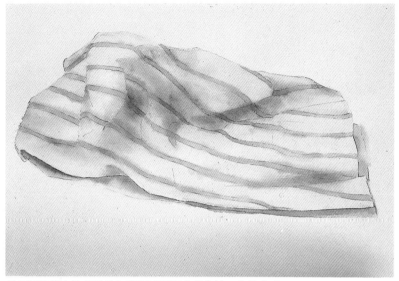

③用鎘黃調少許鎘橙及灰紫畫出暗面中的條紋。作品完成。

■重疊法

①除最亮面外均刷水。黃赭、岱赭、鈷藍調玫瑰紅畫亮面。以較濃的上述色彩描繪布的中間調及最暗面。

②保留第一次所繪部分底面，鉻黃、鎘黃、鎘黃加少許鎘橙描繪布的線條。

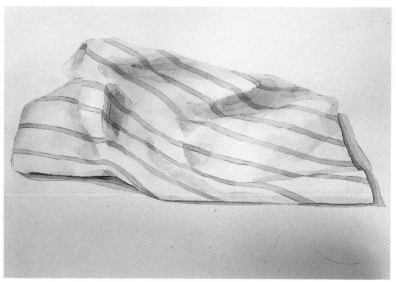

③以鎘黃加少許鎘橙及灰紫畫出暗面中的條紋。作品完成。

◆作品主題：格子布

■練習重點

①格子的造形應隨布的轉折隨時改變，也應表現布的柔軟度。

②將格子分爲直與橫二次著色。

■渲染法

①布的亮面以紺靑調玫瑰紅與黃赭在紙上混色繪出。

②以灰紫、生赭、焦赭畫於布的中間調及暗面部分。

③以安特衞普藍調普魯士藍及少許暗紅畫布面的格子，注意格子必須隨著布面的轉折而有變化。

■重疊法

①以鈷藍調玫瑰紅之灰紫、黃赭、生赭描繪格子布的底色。

②用灰紫、焦赭、焦赭調少許凡戴克棕修飾布的暗面，並局部留下第一層底色。以安特衞普藍混少許普魯士藍畫出格紋。

③普魯士藍調少許暗紅繪暗面中的格紋，即完成。

◆作品主題：竹籃

■練習重點
①竹籃的構造較爲複雜，應使其簡化。
②灰棕色調的配色練習。

■渲染法

①以鈷藍調玫瑰紅與黃赭、岱赭、紺青調暗紅在紙上混色畫竹籃的外側基本色調。

②以上述配色作竹籃的色調，並以較濃的灰紫、焦赭、凡戴克棕調暗紅畫外側的中間調部分，以筆尖刻畫竹條的暗面。

③仍以凡戴克棕加暗紅，純凡戴克棕刻畫竹條細部。

■重疊法

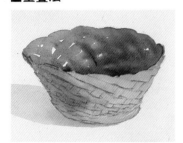

①以鈷藍調玫瑰紅的灰紫、黃赭、岱赭、焦赭在紙上混色畫竹籃的第一層底色。

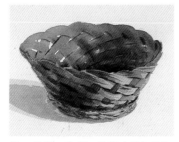

②以岱赭、焦赭，凡戴克棕加暗紅描繪竹籃的中間調與竹條的暗面。凡戴克棕加暗紅畫竹籃底部。

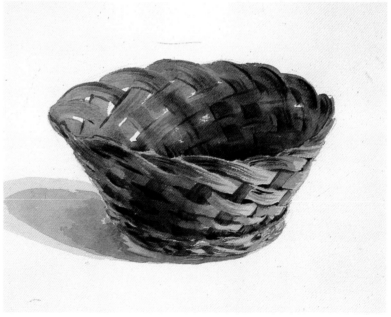

③仍以焦赭、純凡戴克棕及較濃的灰紫刻畫竹條的細節。

◆作品主題：紅玫瑰

■練習重點
①表現玫瑰花瓣的柔軟質感。
②玫瑰本身的色相及彩度與明度不易準確須注意。

■渲染法

 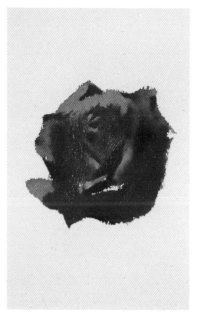 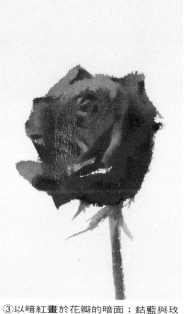

①用純玫瑰紅、洋紅以筆腹向外的筆觸畫玫瑰亮面的顏色，並以較乾筆觸留下亮點。

②玫瑰紅、洋紅、暗紅畫中間調部分。

③以暗紅畫於花瓣的暗面；鈷藍與玫瑰紅相混與胡克綠在紙上混色畫莖。作品完成。

■重疊法

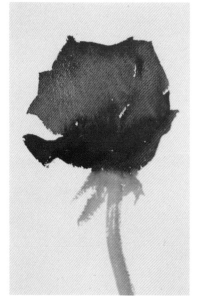 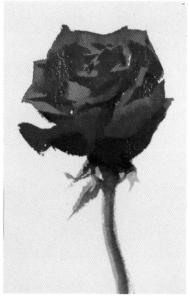 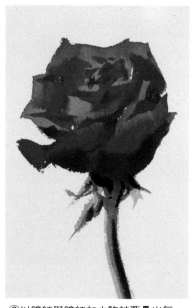

①以玫瑰紅、洋紅、紺青調玫瑰紅在紙上混色畫出玫瑰的亮面。胡克綠調岱赭之灰棕畫莖的底色。

②以洋紅、玫瑰紅描繪花瓣的中間調，胡克綠調集赭與灰紫畫莖的中間調，並部分保留第一次底色。

③以暗紅與暗紅加少許鈷藍疊出每一片花瓣的暗面。胡克綠調凡戴克棕畫莖的暗處。作品完成。

◆作品主題：蝴蝶蘭

■練習重點
①將每一片花瓣的差異分出來。
②練習蝴蝶蘭紫色調的顏料配色方法。

■渲染法

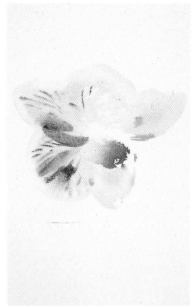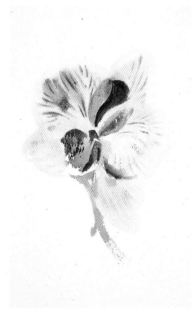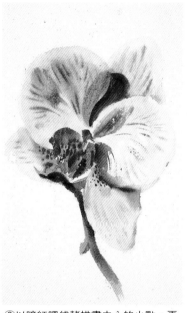

①先在邊緣塗水，以少量的鎘橙塗邊，用稀釋的鈷藍畫花瓣的底色，純玫瑰紅、鮮紫描繪花瓣的條紋。純玫瑰紅混鈷藍繪花的中心部分。

②以鉻橙、鮮紫加強中心部分，鮮紫調洋紅描繪中心細部，鈷藍繪於左上方的背光面。樹綠畫莖的亮面。

③以暗紅調岱赭描畫中心的小點，再以暗紫加強；胡克綠調紺青畫莖的暗面。作品完成。

■重疊法

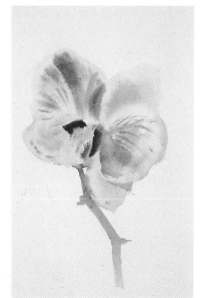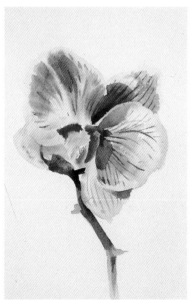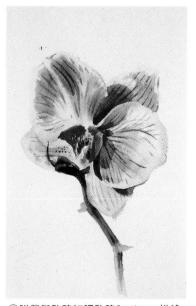

①以鈷藍畫左上片的底色，鈷藍調鮮紫描繪花瓣的條紋。用純玫瑰紅畫右上片，淡的鉻鐙作左右下片的底色，鎘橙描繪花的中心，樹綠調鈷藍作莖的底色。

②以鮮紫描繪中上片的中間調部分，純玫瑰紅、鮮紫調鈷藍、鮮紫調洋紅作花的中間調，岱赭加胡克綠與紺青畫莖的暗面。

③鮮紫與玫瑰紅調玫瑰Carthame描繪中心片，中心斑點以洋紅調焦赭畫出。花蕊部分用樹綠，花瓣邊緣用鈷藍修飾。作品完成。

◆作品主題：康乃馨

■練習重點
①分別出不同花瓣間的差異。
②掌握紅色的色明度與彩度。

■渲染法

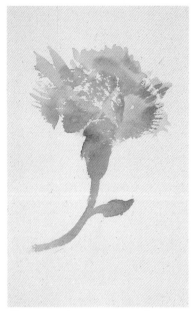
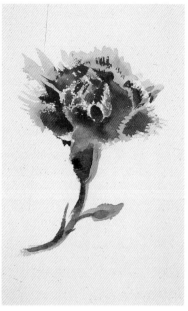
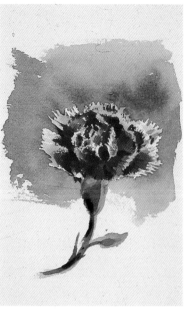

①康乃馨的底色以調稀的鈷藍調Rose Dore與玫瑰紅在紙上混色畫出。

②用塊狀顏料的玫瑰紅與Rose Cartheme描繪花瓣的中間調，再以胡克綠調黃赭畫出莖的亮面。

③暗紅調鈷藍繪於花瓣最暗面，以胡克綠畫莖的暗面，胡克綠調岱赭描繪最暗的部分。作品完成。

■重疊法

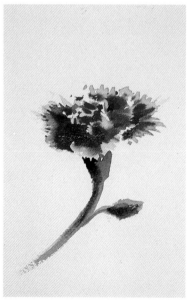
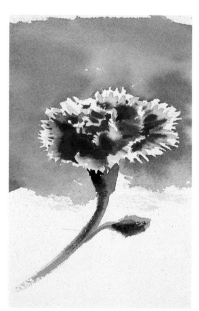

①以鈷藍調暗紅作花的底色，在未乾時以純玫瑰紅一筆一筆分出花瓣。用樹綠調胡克綠描繪莖的第一層底色。

②以純玫瑰紅一筆一筆畫出最上的花瓣的中間調，玫瑰紅與Rose Carthame描繪花瓣其它各片的中間調。樹綠調胡克綠及紺青畫莖的暗面。

③最後以Rose Carthame調洋紅描繪花瓣暗面，岱赭、黃赭、紺青調胡克綠描繪背景，即完成。

習作範例

【柒】習作範例

㈠閒情

　　平面的書本、雜誌或畫冊，它的透視極難表現，而桌面由近至遠的色彩空間關係也是表現重點。全幅作品幾乎都是以縫合法局部完成，因而空間感較平面化。

①背景部分使用鈷藍調玫瑰紅而成之灰紫，與淡黃赭色在紙上混色畫出。右邊書本圖案的底色，以橄欖綠、樹綠、生赭與岱赭，用流利的筆觸在紙上混色描繪。

②以鈷藍混胡克綠描畫右側書本圖案中的天空，樹與天的交界處用筆腹向外的技法，造成柔和的效果；以樹綠、胡克綠與胡克綠加普魯士藍描畫圖案上的樹林，其它部分以暗紅、紺青調玫瑰紅、胡克綠調岱赭的灰棕色、紺青、岱赭與茜草棕在紙上混色繪出。左側書籍的圖案以深胡克綠混岱赭及普魯士藍畫上背景，用調淡的焦赭繪人物臉部底色。灰紫、岱赭混茜草棕及少許暗紅描繪左側紅花。

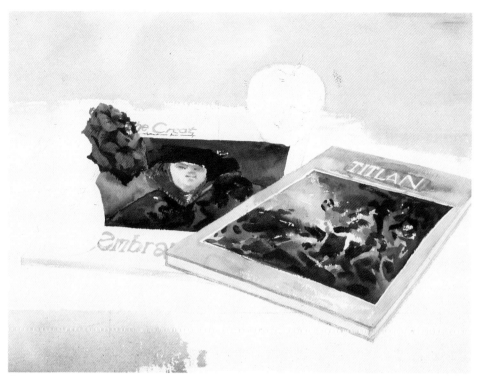

③以鈷藍混少許玫瑰紅描繪右側書本的封皮，岱赭、紺青、普魯士藍、普魯士藍混凡戴克棕描繪左方書本封面人物的衣飾，並使用重疊筆觸加重暗面。用胡克綠混岱赭寫封面的字體。

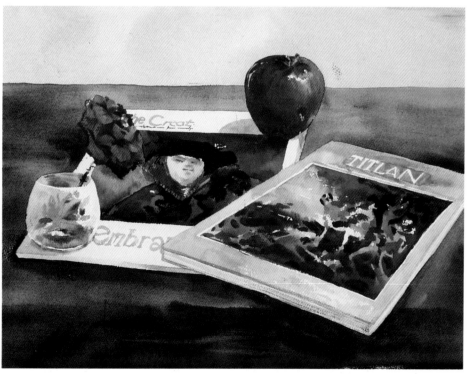

④以灰紫、岱赭、焦赭在紙上混色畫出桌面，桌子的立面以紅紫、凡戴克棕在紙上混色繪出。用灰紫描繪蘋果的亮面，並以乾筆留下亮點。洋紅、暗紅、茜草棕上中間調，暗面使用較濃的灰紫，並局部點上暗紅及凡戴克棕在最暗處。以灰棕、灰紫、安特衛普藍與普魯士藍用各種方向的筆觸在紙上混色描繪小花瓶，並於最亮處留白。作品完成。

㈡有書本的靜物

　　白布及布上的條狀花紋、磨砂玻璃瓶、蘋果、橘子、瓷器及書本，都具有全然不同的質感。本範例分別以渲染法（帶有一點縫合的程序）及重疊法示範兩種不同作畫程序。前者需注意控制水份的偶然效果，使它成為能掌握的固定效果，質感與真實物體較接近；後者強調整體空間、氣氛，筆觸需肯定，似乎較為耐看。讀者不妨仔細研究兩者間的差異，也可以將兩種方法混合，取其長處為你所用，畫成自己喜歡的折衷表現方式。

■渲染法

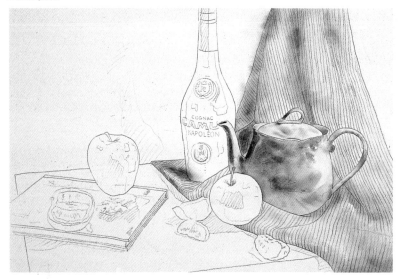

①白布及白壺的底色以鈷藍調玫瑰紅的灰紫與岱赭在紙上混色畫出，並於最亮處留白；在底色未乾時，以橄欖綠、樹綠、玫瑰紅、黃赭描畫壺上的花紋。

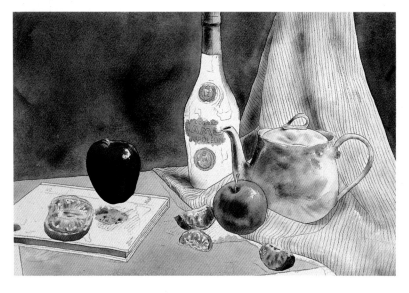

②以岱赭、焦赭、胡克綠、灰紫上背景部分，較淡的配色畫桌面；再用灰紫與鎘橙、鎘黃描繪柑橘，並於最亮處留白。以灰紫、黃赭、生赭、焦赭在紙上混色作為酒瓶瓶頸包裝及標籤的底色。青蘋果以橄欖綠、黃赭、灰紫、暗紅混棕紅描繪，紅蘋果以玫瑰紅、洋紅、暗紅繪上由亮到灰色調的色彩。

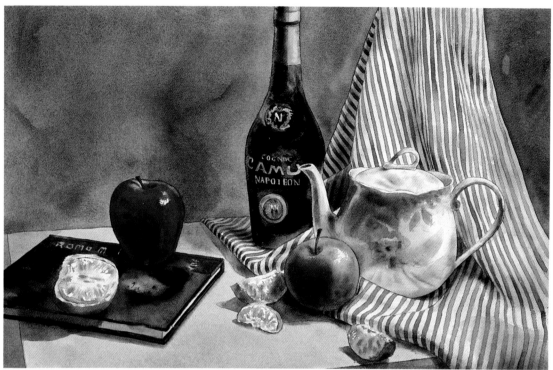

③以橄欖綠調岱赭描繪布上的條紋；用灰紫、胡克綠、胡克綠混凡戴克棕及普魯士藍做為瓶子的基本色調；以較濃之灰紫及焦赭在紙上混色來降低壺暗面的明度；書本封面以灰棕、岱赭、焦赭、凡戴克棕用濕中濕法畫出。

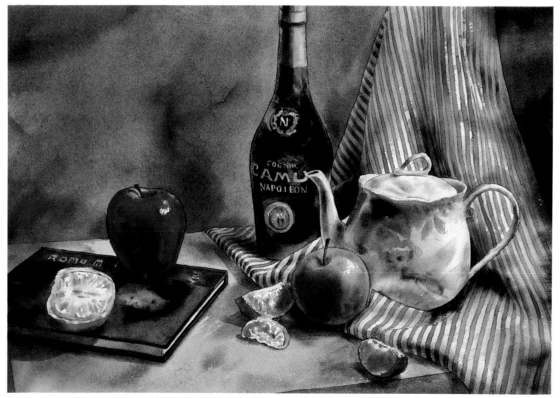

④用灰紫、灰棕來降低背景、布面及桌面的彩度與明度，以強調白壺；柑橘的暗面明度、彩度也以灰紫來降低。作品完成。

■重疊法

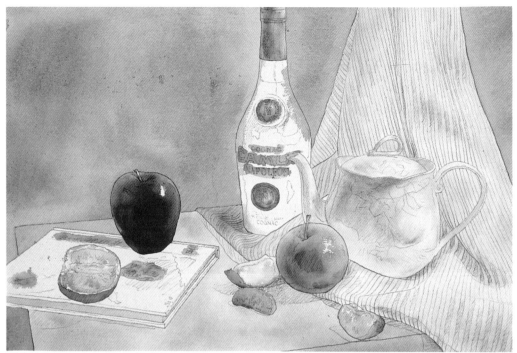

①先局部刷一層清水，以鈷藍調玫瑰紅之灰紫、岱赭在紙上混色畫白布的底色及背景白桌面等彩度較低處。以黃赭、灰紫在紙上混色作酒瓶瓶頸包裝及標籤的底色；灰紫、鎘黃、鎘橙的紙上混色作橘子的底色，並以乾筆留下亮點。接著在青蘋果的亮面局部刷水，以鎘黃、黃赭、橄欖綠、樹綠、暗紅混棕紅與灰紫在紙上混色做為青蘋果的底色，並以較乾筆觸留下亮點。以淡黃赭刷紅蘋果邊緣，玫瑰紅、洋紅、暗紅作紅蘋果由亮到暗的底色，並且以乾筆留下亮點；用鎘橙混稍許朱紅畫書本上的人物。

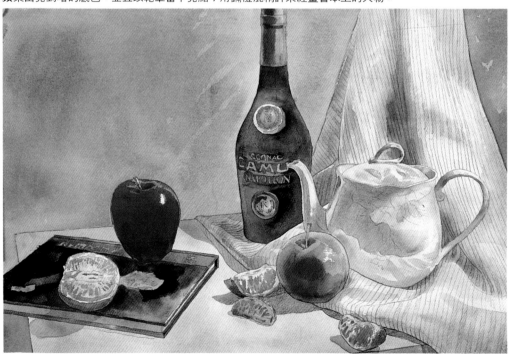

②仍以較濃之灰紫、岱赭、玫瑰紅在紙上混色畫條紋布、白壺及背景與物體的影子，並部分保留第一層底色。用橄欖綠、鈷藍、玫瑰紅及黃赭畫白壺表面的花紋，鎘橙描繪橘子的內部。橄欖綠調黃赭與洋紅、灰紫在紙上混色，用筆腹向外的筆觸上青蘋果的第二層顏色，再以洋紅、玫瑰紅、暗紅混少許紺青青畫上蘋果彩度較高的中間調。以青綠、胡克綠、岱赭、胡克綠加普魯士藍與灰紫作磨沙瓶的底色。書的外皮以灰紫、紺青、岱赭在紙上混色描畫。以凡戴克棕與較濃的灰紫在紙上混色畫出封面人物的衣飾。

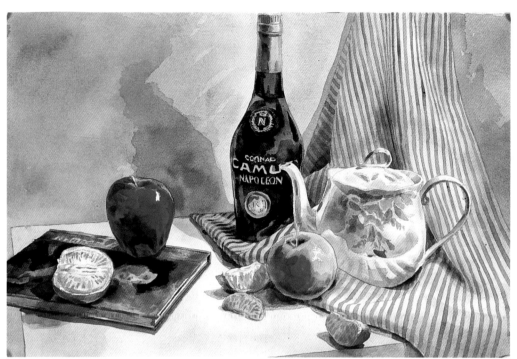

③繼續以灰紫局部染條紋布與白壺的暗面，用胡克綠、樹綠混少許岱赭描繪布上條紋。用胡克綠混少許紺青刻畫白壺的倒映，玫瑰紅、樹綠、灰紫描繪白壺上的花紋。以灰紫用重疊筆法畫出橘子的陰影，紺青混暗紅畫青蘋果的邊緣暗面。紅蘋果的暗面以瀟莎藍加暗紅及少許的凡戴克棕描繪。磨砂瓶的暗處以胡克綠混凡戴克棕及普魯士藍繪出。用灰紫混岱赭刻畫書皮的人物。

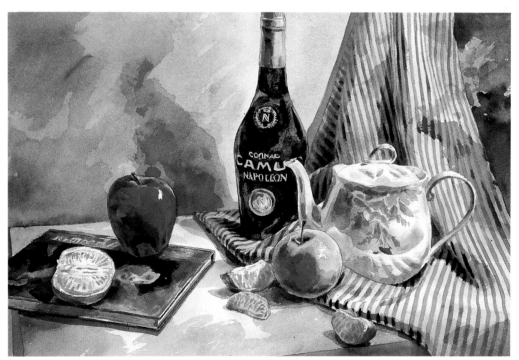

④以灰紫、灰棕、鈷藍用流利的筆觸降低背景、桌面及條紋布的明度。紅蘋果的最暗處以暗紅混瀟莎藍及凡戴克棕描繪。布暗面中的條紋則以安特衛普藍調胡克綠描畫。作品完成。

㈢花卉

　　花瓣與葉片的輕、薄、柔、軟及高彩度，是本幅習作的練習重點；直立玻璃杯的透明度也是一項高難度的挑戰；白布要如何表達潔白鬆軟的特質，既不能表現過度，亦不得草率，是第三個課題。主題與背景間濃淡濕乾的對照，也需要恰當的著色時機。

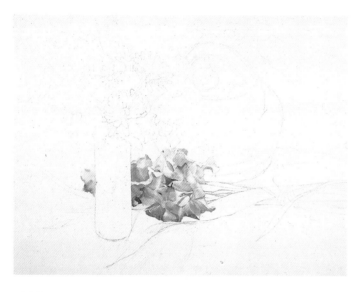

①此張靜物以簡潔明快的構圖與流利的筆觸來表現看似隨意排列的花卉。首先，以鈷藍調玫瑰紅之灰紫與玫瑰紅在紙上混色畫平放著花的底色，並將最亮處留白。

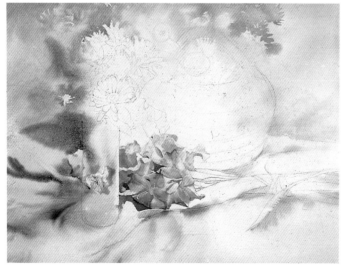

②使用濕中濕的方法，以鈷藍、灰紫上布的底色，紺青混岱赭上玻璃杯中綠葉暗面的底色，用鎘黃、印地安黃與灰紫在紙上混色描畫右上角的黃花。

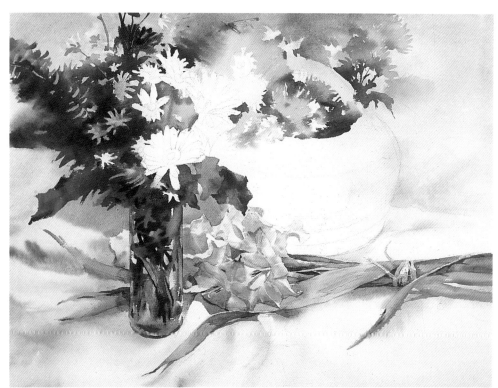

③以稍濃的灰紫與少許紺青混玫瑰紅畫平放著的紅花暗面部分，安特衛普藍、暗紅、灰紫、青綠、胡克綠、胡克綠混岱赭、胡克綠混滬莎藍描繪玻璃杯中花束的綠葉與莖，以暗紅繪其上的紅花。灰紫做甕中白花的基本色調，並以鎘黃描繪其它黃花，橄欖綠、樹綠、胡克綠、黃赭描畫平放著的花束莖與葉部分，鈷藍加胡克綠上葉的暗面。

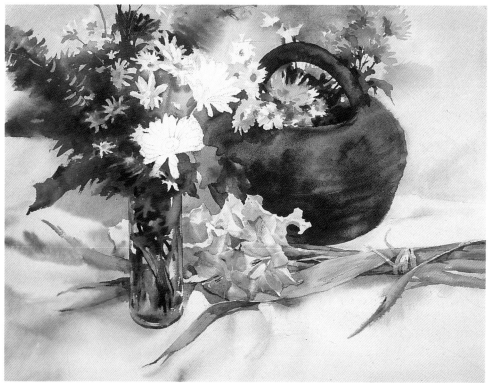

④以岱赭、焦赭、灰紫、紺青與凡戴克棕在紙上混色畫出甕。鎘橙混少許樹綠描畫甕中白花及花蕊部分。

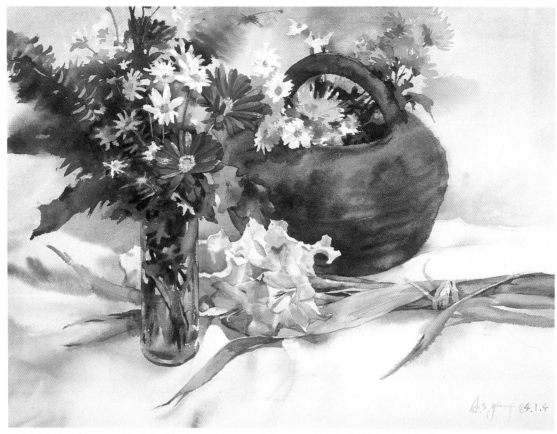

⑤用樹綠混鎘黃描畫玻璃杯中紅花的花蕊，鎘紅、薀莎紅、洋紅描繪紅花花瓣。作品完成。

■局部示範

①以鈷藍調玫瑰紅與玫瑰紅在紙上混色畫上淡紅色花的底色，並留下最亮面。

②使用濕中濕的技法以灰紫畫出白布；用純玫瑰紅、稍濃的灰紫及少許洋紅刻畫淡紅花的細節，岱赭、紺青混玫瑰紅的紅紫描繪花蕊。以岱赭、岱赭調胡克綠之灰棕色、灰紫、樹綠、胡克綠在紙上混色描畫淡紅花的莖與葉，胡克綠調鈷藍表現葉的暗面。灰紫、安特衛普藍、灰棕、胡克綠、青綠、胡克綠混普魯士藍及少許岱赭刻畫玻璃杯中的莖。

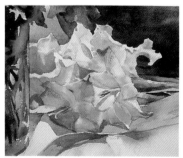

③以焦赭、凡戴克棕、凡戴克棕混少許暗紅及普魯士藍描繪甕腹，暗面使用凡戴克棕加派尼灰。作品完成。

作品範例

If my dear love were but the child of state,
It might for Fortune's bastard be unfathered;
As subject to Time's love or to Time's hate,
Weeds among weeds, or flowers with flowers
gathered.

The Fencing Match in "Hamlet"
Time Problems

【捌】作品範例

㈠午夜／楊恩生

　　水彩最難於表達的就是暗面的調子，要明度低、有層次、有色彩而不致於黏膩死板。渲染大片面積也是高難度的挑戰，濃淡效果要控制自如。整幅畫打底之後，以噴筆再修飾整體調子；當然，不須著色處要以膠帶割型板遮擋住。有底色畫面的高彩度、高明度效果以不透明水彩來強調。

①整張紙以水打濕，用生赭、鎘橙、朱紅、岱赭等打底。

②以焦赭、岱赭、暗紅用噴筆噴出整體氣氛。

150

③以普魯士綠加安特衞普藍、焦赭加棕紅與不透明顏料之猩朱紅繪出布的花紋（顏料中加入蟲膠，以免將來著色時溶化）。

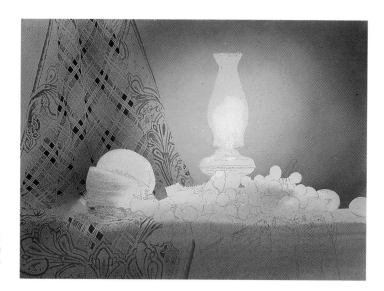

④以焦赭、灰紫、棕紅加凡戴克棕畫花紋布的中間調及暗面的色彩。用胡克綠加岱赭作條紋布之基本色調，以較乾的筆觸用靛青加普魯士綠描繪其上的花紋。仍以棕色系及灰紫渲染花紋布及條紋細節。並以拿玻里黃描畫亮面中的花紋。

⑤哈蜜瓜以朱紅、棕紅、凡戴克棕調暗紅與焦赭調暗紅描繪，並以中國白及拿玻里黃用點狀筆觸強化亮面。以胡克綠調岱赭與灰紫畫灯台，並沾掉部分顏料以產生磨砂玻璃的效果。以樹綠、胡克綠、靑綠、暗紅、洋紅、猩紅、焦赭及灰紫畫蕃茄等水果。用不透明之色彩描繪反光面。

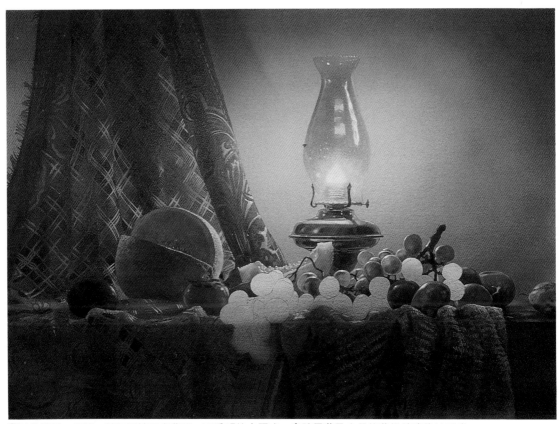

⑥以橄欖綠、樹綠、暗紅與棕紅畫葡萄，不透明的中國白、拿玻里黃及少量鉻黃描繪邊緣的反光。

■局部示範

①以灰紫、暗紅、橄欖綠加岱赭局部畫底色。

②用紺青調洋紅、岱赭上灯罩底色，其中高明度點狀效果部分使用沾際法，部分用牙刷噴彩。以白色顏料調鉻黃畫玻璃的反光。亮紅、岱赭與樹綠的紙上混色以及凡戴克棕加暗紅做為灯台的底色。

③以岱赭、焦赭、棕紅、凡戴克棕及暗紅繼續描繪灯座，並以混過暖色的白色描繪反光。

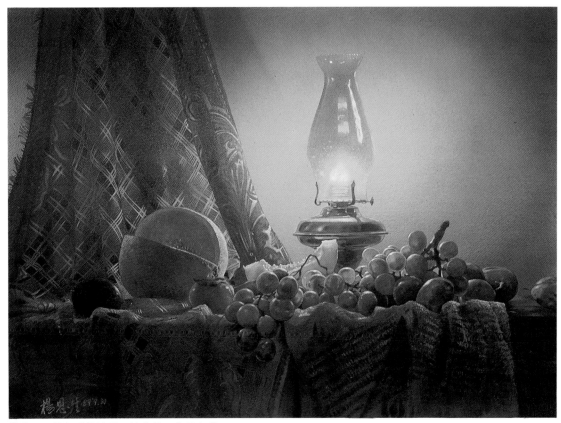

⑦使用同樣色系描繪剩下的葡萄。作品完成。

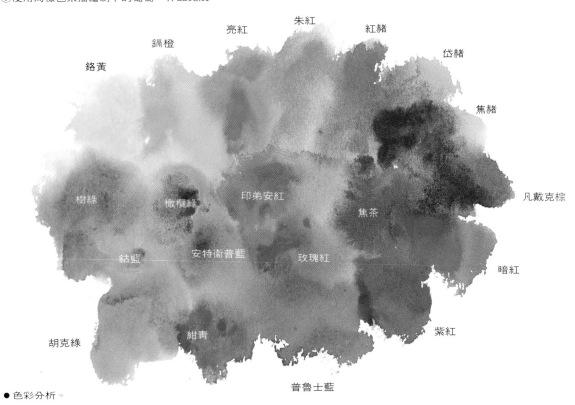

朱紅

亮紅　　　　　　紅赭

鎘橙　　　　　　　　　岱赭

鉻黃

焦赭

樹綠　　橄欖綠　　印弟安紅　　　　　　　　　　凡戴克棕

焦茶

鈷藍　　安特衛普藍　　玫瑰紅

暗紅

胡克綠　　　　紺青　　　　　　　　　紫紅

普魯士藍

● 色彩分析。

153

㈡籃中葡萄／楊恩生

　　空氣的虛無、葡萄的果粉、葉子的乾澀、藤籃的細緻以及桌巾的典雅正是這幅畫要訴說的。全然不同的質感、量感與色感，匯集在一幅畫裏，使葡萄的紅、綠對比十分顯眼。如何使成串的葡萄既有整體感，又有個別的描寫特徵是十分困難的，兩串葡萄間的主從關係也必須一併考慮。

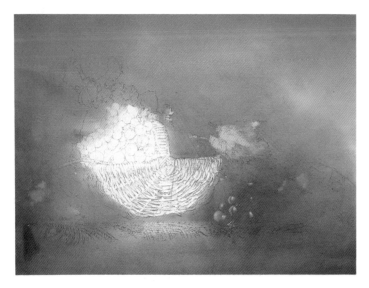

①以胡克綠、紺青調玫瑰紅之灰紫、岱赭、焦赭爲基調大片渲染。在底色未乾時，以吸水紙吸起部分亮面色彩。

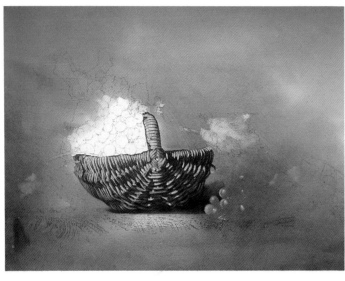

②以樹綠、生赭、岱赭、灰紫爲底色，較濃的灰紫、岱赭、焦赭與凡戴克棕加暗紅刻畫藤籃。

154

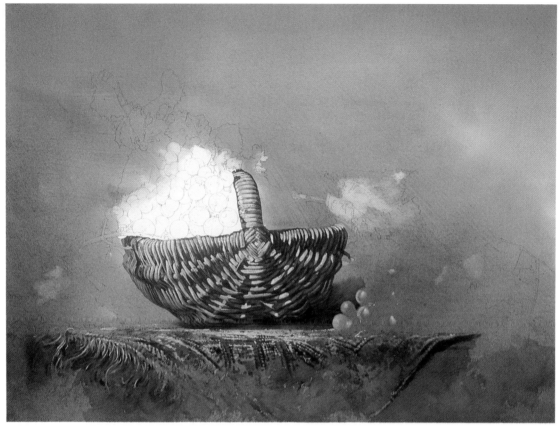

③以洋紅、暗紅，及不透明顏料之鎘紅描繪布的主要花紋，紅紫及紫紅均加少量白色，用以勾勒毛邊及其它較亮的花紋，毛布最亮處以拿玻里黃畫出。

■局部示範

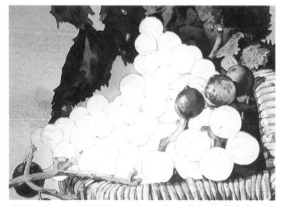

①必須將整串葡萄視為一球體，每一葡萄為球體的一部分，作畫才不失整體感。先找一顆顏色較暖的葡萄，以天藍、灰紫、岱赭作為底色。暗紅調少許棕紅同時以渲染及重疊的筆法畫葡萄的主要色調。

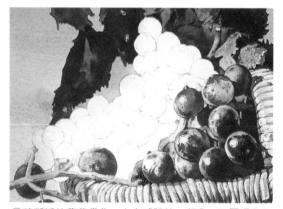

②將鄰近的葡萄當作一小串球體的一部分，不需過分凸顯，彩度高者可以稍加玫瑰紅、鮮紫及鈷紫。用生赭、暗紅、棕紅、天藍等增加其中的色彩。暗紅調棕紅用於葡萄球體的暗面，使用筆腹向外之筆觸使邊緣柔和。接著寒色調逐漸增多，以縫合法描繪其它靠近藍邊的葡萄。

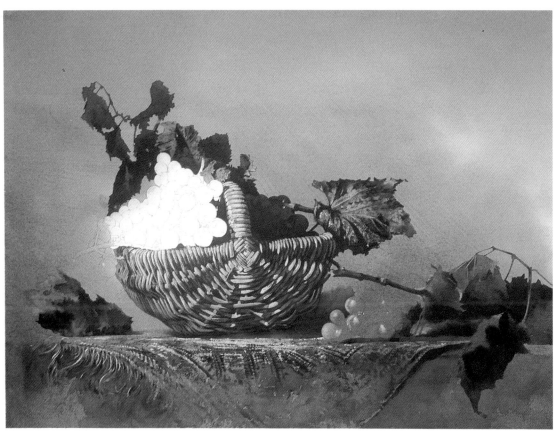

④以岱赭、焦赭、胡克綠、青綠等作葡萄葉的基本色調。並以較乾筆觸表現葡萄葉。

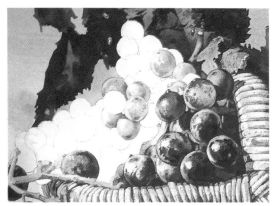

③綠葡萄的畫法雷同,先從暖色調較多之葡萄開始,以灰紫、天藍、鈷藍爲底色,並以乾筆留下最亮點。以灰棕、橄欖綠、胡克綠爲葡萄之基本色調,用岱赭以較乾筆觸點上,強調果粉的感覺。

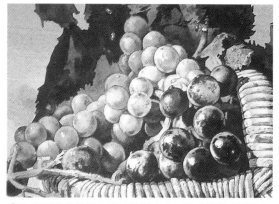

④其它綠葡萄使用大致的色調完成,間或使用土耳其鈷綠增加彩度。靠近藍邊的葡萄用橄欖綠、樹綠、黃赭、岱赭等暖色漸次增多。

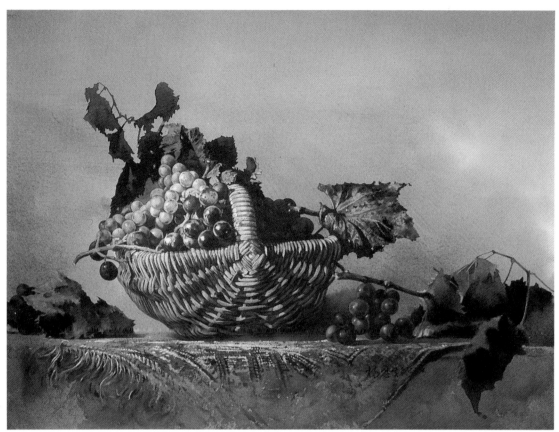

⑤以橄欖綠、樹綠、胡克綠、黃赭、岱赭爲主色畫綠葡萄。用不透明之天藍、鈷藍加白強調綠葡萄邊緣之亮面。鎘黃、鮮紫、洋紅、玫瑰紅、暗紅、紺青、鈷藍、棕紅爲主色畫紫葡萄，並以不透明之天藍調紅紫加白強調邊緣亮面。作品完成。

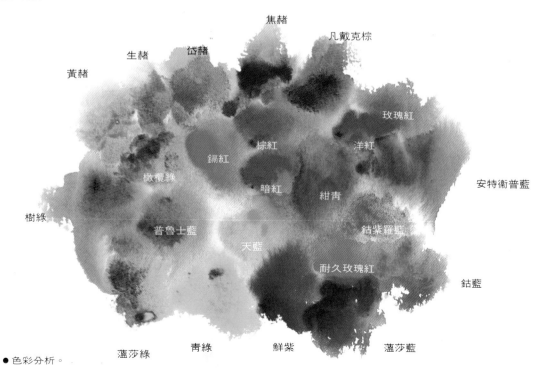

● 色彩分析。

㈢枇杷／楊恩生

　　枇杷爲表面覆滿絨毛的水果，如何將它橘黃色球體的固有色彩表達準確，以及如何、何時加上絨毛？是技巧的另一種挑戰。畫中橘黃與鮮紫的對比以及棕紅與暗綠的對比，使此畫色彩極爲耀眼。

①以灰紫、鎘黃、明黃、鎘橙、岱赭、焦赭在紙上混色作爲枇杷的基本色調。

②用同樣方法畫籃中其餘枇杷，並以細碎的點狀筆觸描畫表面絨毛的感覺。

③以鎘橙、岱赭、胡克綠、灰紫
等色調整枇杷的色調，使呈現較
溫暖的感覺，用灰紫、岱赭、焦
赭、凡戴克棕描繪藤籃，局部以
棕紅加強色彩。

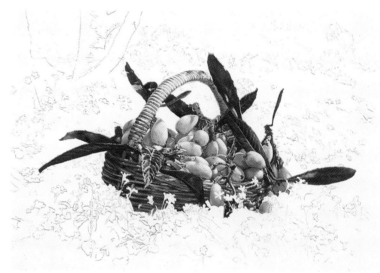

④葉片的底色以灰紫、岱赭在紙
上混色繪出，樹綠、胡克綠、青
綠作葉片的主要顏色，以乾筆刷
上岱赭或焦赭來表現葉面粗糙的
質感。

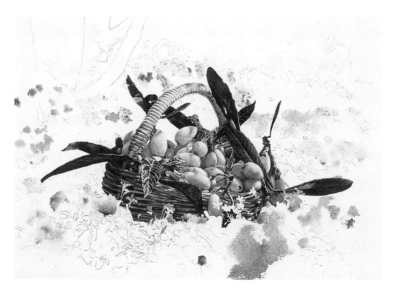

⑤以紅紫、鮮紫、玫瑰紅、灰紫
用大塊筆觸繪出四週紅花之底色。

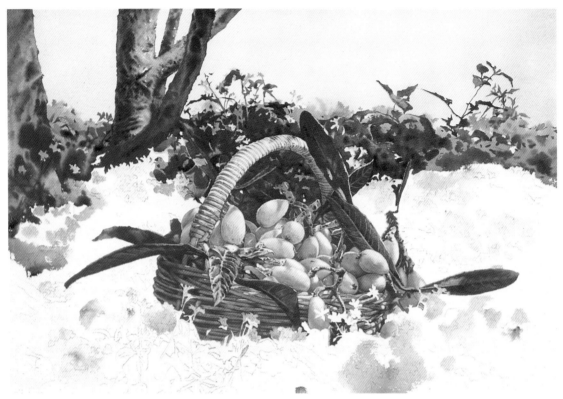

⑥用胡克綠、青綠、普魯士綠、胡克綠調凡戴克棕及普魯士藍作為遠景綠樹叢的基調。二棵樹以灰棕、灰紫、胡克綠、焦赭、凡戴克棕在紙上混色畫出，較深處用凡戴克棕調暗紅及普魯士藍降低明度。

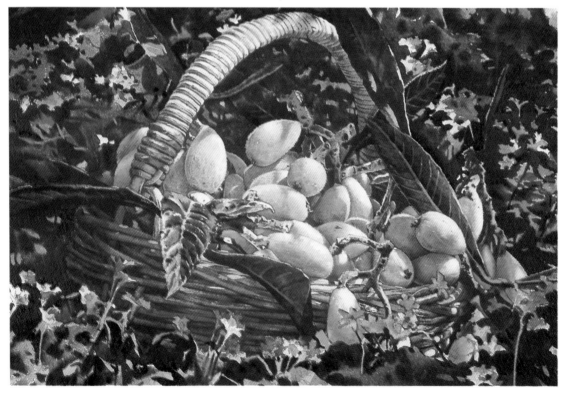

● 局部放大圖。

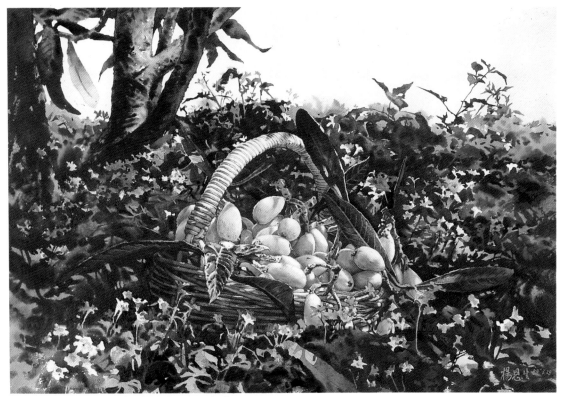

⑦以相同的綠色系顏料畫前景樹叢。作品完成。

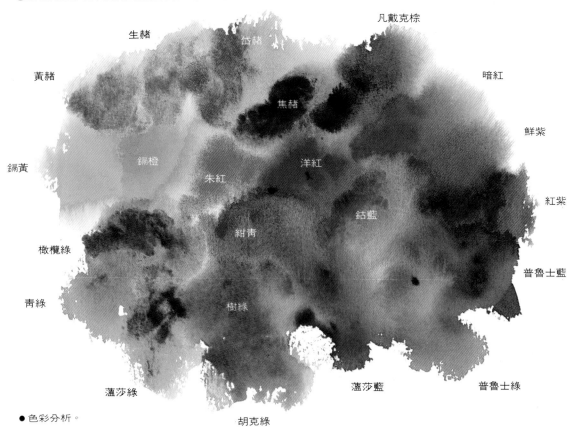

凡戴克棕

生赭　　岱赭

黃赭　　　　　　　　　　　　　　暗紅

焦赭

鮮紫

鎘黃　　鎘橙　　　　洋紅

朱紅

紅紫

紺青　　　鈷藍

橄欖綠

普魯士藍

青綠　　　樹綠

藤莎綠　　　　　藤莎藍　　普魯士綠

● 色彩分析。

胡克綠

161

㈣李子／楊恩生

水彩畫也可以畫在有底色的水彩紙上，這包括畫前事先染好底色均勻的水彩紙以及在造紙時即加入染料的手工紙。不透明顏料之使用率將加重，然而仍是由淺至深地將透明水彩畫上，最後階段才加上不透明水彩。

①以鈷藍調玫瑰紅之灰紫，生赭、岱赭、焦赭描繪把手及果盤的中間調，灰紫與岱赭在紙上混色做藤籃暗面的底色，用不透明之中國白與拿玻里黃強調最亮處。

②以岱赭、焦赭、灰紫畫藤籃細部的中間調，暗面中的色調以岱赭、焦赭描繪，細縫的最暗面以凡戴克棕調暗紅與普魯士藍填上。並以中國白與拿玻里黃描繪藤的最亮面。

③以黎明黃、鎘黃、樹綠、鎘橙畫籃中李子的亮面及中間調。紅皮部分以灰紫、洋紅在紙上混色描繪，用不透明顏料之紅紫與紫紅加白增加彩度。左邊李子的暗面以樹綠與灰紫在紙上混色描繪，不透明之鎘黃畫反光部分。籃中葉片先以樹綠、胡克綠打底，以較乾的筆觸用岱赭繪出葉片的質感，胡克綠調普魯士藍及凡戴克棕畫暗面部分。

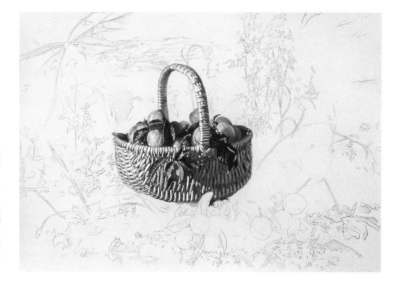

④用鎘黃、鎘橙、樹綠、洋紅、鎘紅等刻畫其它李子，並以灰紫做為暗面的主色調，其中並用岱赭、茜草棕、焦赭在紙上混色繪出。

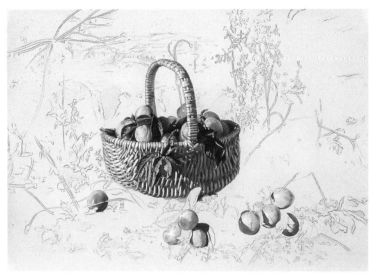

⑤灰紫、灰棕做地上及草叢的暗影，以橄欖綠、樹綠、胡克綠與青綠在紙上混色畫出草叢的基本色調。用深胡克綠調凡戴克棕及普魯士藍描繪葉間之暗面。胡克綠加紺青及少許岱赭以乾筆做出李子葉片的質感。

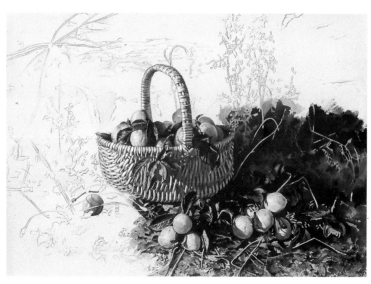

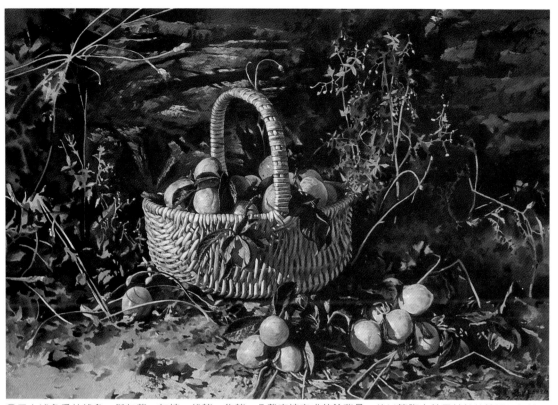

⑥用上述色系的綠色，與灰紫、灰棕、岱赭、焦赭、凡戴克棕完成其餘背景，並以筆腹向外用較乾的筆觸以灰棕、灰紫畫出地面的質感。

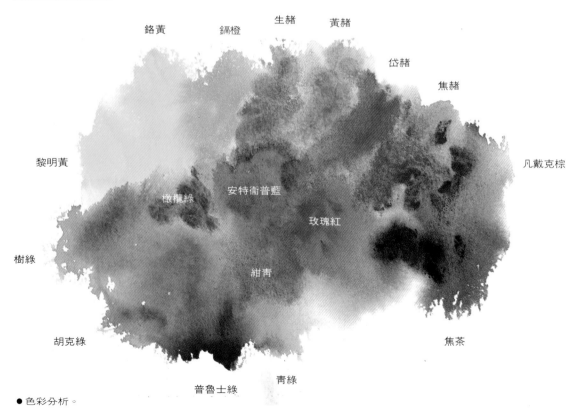

鉻黃　鎘橙　生赭　黃赭

岱赭

焦赭

黎明黃

凡戴克棕

橄欖綠　安特衛普藍

玫瑰紅

樹綠

紺青

胡克綠

焦茶

青綠

普魯士綠

● 色彩分析。

㈤林中葡萄／楊恩生

　　風景元素出現於靜物的背景裏，而且又是大場景的森林，必須能強調出秋天的森林氣氛，描寫細緻而不會搶奪主題的份量。此畫利用明度對比，將中明度的籐籃置於低明度背景裏，前景也是低明度。而籐籃高彩度的黃棕與背景裏的灰紫，正是調和過的補色對比。畫編織物，需投入極大的耐心，不能草率為之。背景裏的草上微光，是以不透明水彩修飾的。

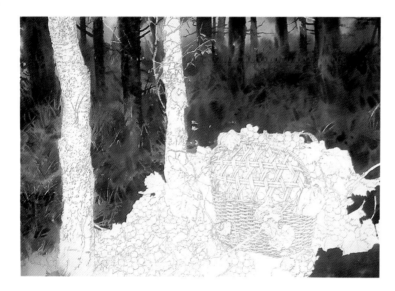

①以鈷藍加玫瑰紅、岱赭加棕紅做為遠景的基本色調，凡戴克棕調胡克綠、紺青與氰藍重疊於上描繪遠景的樹。草叢以樹綠、胡克綠與棕色系色彩在紙上混色繪出，使用筆腹向外較柔的筆觸點出。（樹枝局部加了留白膠）

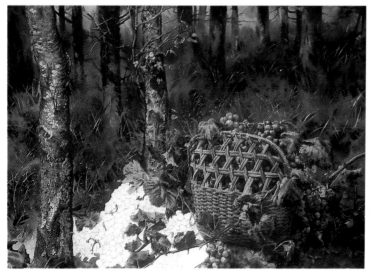

②主題的二棵樹以樹綠、岱赭、派尼灰等做為主要色彩，用較乾的筆觸畫出樹皮的質感。以黃赭、樹綠、胡克綠、青綠、灰紫做為葡萄葉的主色，並用點狀筆法做出葉面絨毛的質感。青葡萄以樹綠、岱赭、玫瑰紅畫出，紅紫葡萄以灰紫、紅紫、鮮紫、玫瑰紅、蘊莎藍、普魯士藍等為基本色調。

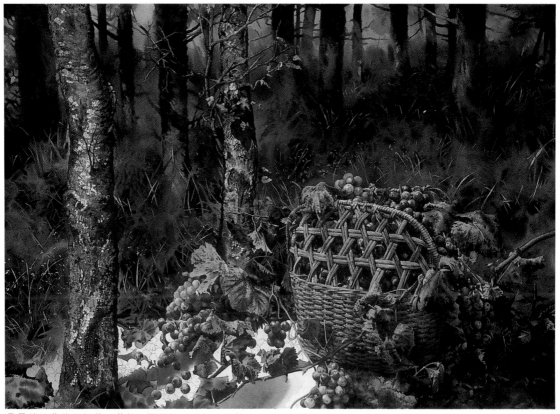

③最前的葡萄用灰紫、黃赭、橄欖綠、樹綠、岱赭在紙上混色畫出綠葡萄，灰紫、玫瑰紅、洋紅、鈷綠等色彩描繪
紫紅葡萄。

■局部示範

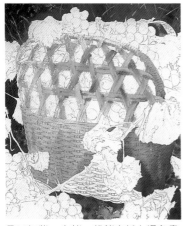

①以灰紫、生赭、岱赭在紙上混色畫
藤藍底色。亮面以乾筆留出。

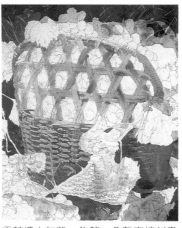

②較濃之灰紫、焦赭、凡戴克棕刻畫
藍子細部。

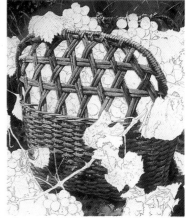

③以紺青調暗紅，與岱赭、焦赭、凡
戴克棕用較乾筆觸繪出藤之質感。

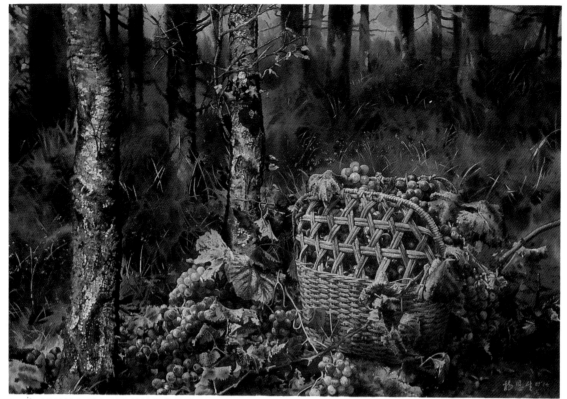

⑷以同樣的綠色系色彩畫其餘的葡萄葉。作品完成。

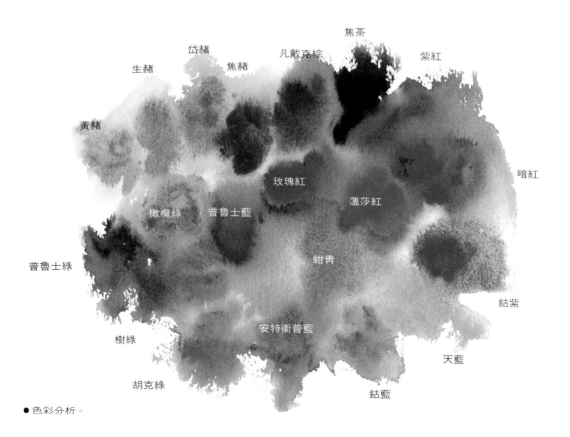

焦茶

岱赭　　　凡戴克棕

生赭　　焦赭　　　　　　　紫紅

黃赭

暗紅

玫瑰紅

橄欖綠　普魯士藍　　　　薀莎紅

紺青

普魯士綠

鈷紫

樹綠

安特衞普藍

天藍

胡克綠

鈷藍

● 色彩分析。

167

水彩靜物技法研究

作　　者	楊恩生	
繪圖助理	劉秀彩、王顧明	
	陳厚光、簡忠威	
文字編輯	鄧玉祥、吳文嬋	
美術編輯	張碧珠、曾燕珍、徐慧蓉	
出 版 者	藝風堂出版社	
	行政院新聞局出版事業登記證	
	局版臺業字第 2940 號	
地　　址	台北市泰順街 44 巷 9 號	
電　　話	（02）3632535	
傳 眞 機	（02）3622940	
郵　　撥	郵政劃撥 1265604-7 號	
	藝風堂出版社帳號	
印　　刷	台彩文化事業股份有限公司	
出　　版	中華民國八十六年十月初版四刷	
定　　價	450 元	

本書如有缺頁或裝訂錯誤，請寄回更換。

國立中央圖書館出版品預行編目資料

　　水彩靜物技法研究／楊恩生編著，──初版──
　　臺北市：藝風堂，民 82
　　　　面；　公分，──（水彩的饗宴；1）
　　ISBN 957-9394-62-3(平裝)

　　1.水彩畫

948.4　　　　　　　　　　　　　　　82003829